HOW TO DRAW MANGA

新手快看！

零基礎古風漫畫入門

噠噠貓 著

U0072839

前言

　　還記得第一次提筆時的感覺嗎？每一個喜歡畫畫的人，都是懷揣夢想的探險者，開拓著一個個不曾到過的地方。

　　畫畫不可能一蹴而就，雖然我們很努力地堅持，但總會遇到新的問題，有時候一個簡單的技巧或者貼心的演示，就能夠突破瓶頸。這套全新定義的「新手快看！」漫畫技法書對角色的繪製方式進行了多角度思考，對習慣性知識進行了修正和梳理，讓讀者建立起正確的繪畫習慣。本系列包括漫畫素描入門、Q版漫畫入門、古風漫畫入門和Q版古風漫畫入門四個主題。

五大特色讓漫畫學習之路更加輕鬆有趣！

（1）8個新手入門的共性問題，結合噠噠貓新手階段的困惑，告訴你解決　　　這些問題的根本在哪裡。

（2）體例豐富、互動性強，不需要大量枯燥的文字閱讀，圖片化直觀詮釋　　　細節知識點，快速瀏覽即可get重難點。

（3）一套書涵蓋了適合新手臨摹的各種題材和參考圖例，避免了到處　　　找圖的麻煩。

（4）豐富的表情、靈活的動作、優美的服飾、百變的造型……　　　打造喜歡的人物形象很easy！

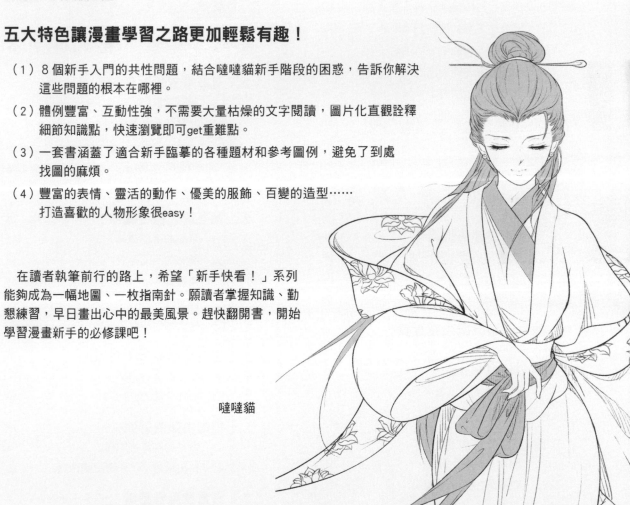

　　在讀者執筆前行的路上，希望「新手快看！」系列能夠成為一幅地圖、一枚指南針。願讀者掌握知識、勤懇練習，早日畫出心中的最美風景。趕快翻開書，開始學習漫畫新手的必修課吧！

噠噠貓

目錄

使用說明

海量華美配圖，顧盼生輝

優雅的古風漫畫畫風，溫柔婉約，舉手投足盡顯古典風韻。

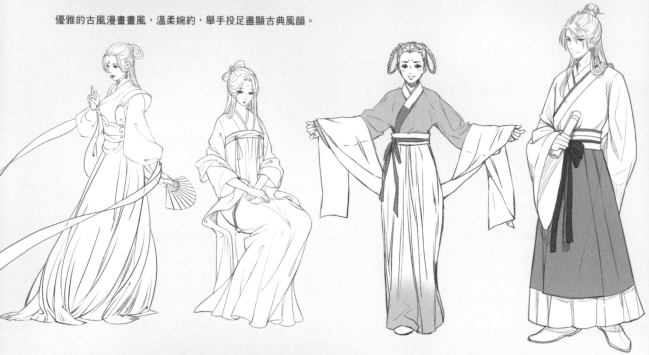

簡單易懂，面面俱到的知識講解

本書採取圖示化講解，以圖說圖、精細畫法、輕鬆入門；正誤對比分析，解決知識難點；大量圖例展示參考。

新手問題，精準攻克。

古風服飾，更多拓展。

以圖講解，減少閱讀的枯燥程度。

知識提示，精細講解。

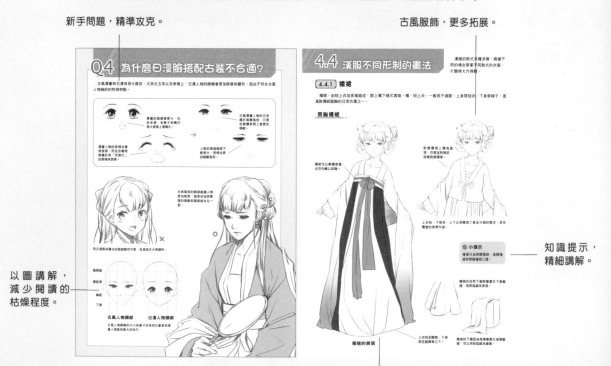

精美案例大圖，便於參考臨摹。

一步一圖，保姆級教程解析

精美的步驟案例，講解細緻，一步一圖，用實戰鞏固知識。

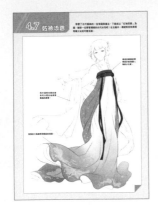

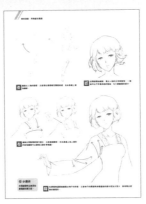

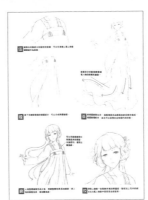

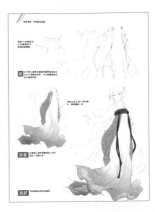

note

Q1 如何繪製古風漫畫線條？

繪製古風漫畫時的線條運用不同於日韓漫畫，而是類似於傳統國畫白描的用法，用這樣的線條描繪出來的人物更加具有古典的韻味。

高古游絲描	鐵線描	釘頭鼠尾描	葉蘭描
高古游絲描的前、中、後段的粗細變化不大，用筆力道輕柔，如行雲流水、「游絲」一般的感覺。	下筆用力重，快速地一筆拉出直線，收尾時可減輕力道。不能斷線再連筆，下筆要肯定。	下筆時用力，稍停頓後形成「之」字形的回折，收筆時逐漸放鬆。	下筆輕柔，中途施力到中段時力道最重，之後減輕力道，使收筆時的筆觸變細，整個過程一氣呵成。

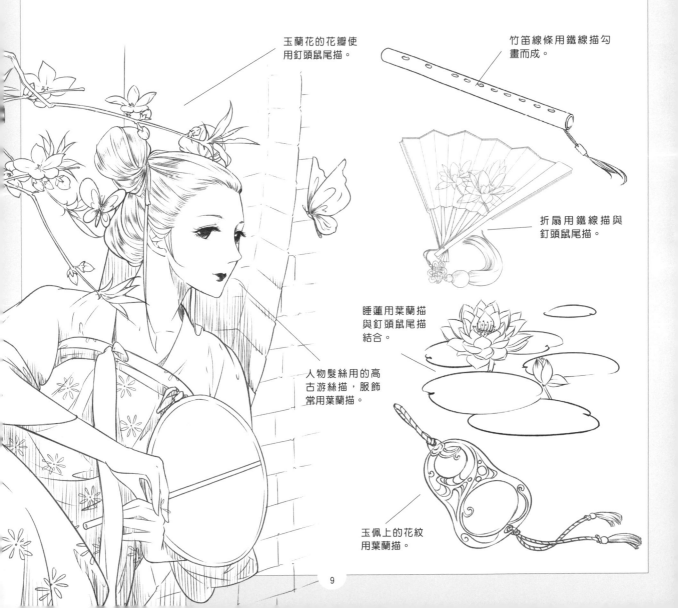

玉蘭花的花瓣使用釘頭鼠尾描。

竹笛線條用鐵線描勾畫而成。

折扇用鐵線描與釘頭鼠尾描。

睡蓮用葉蘭描與釘頭鼠尾描結合。

人物髮絲用的高古游絲描，服飾常用葉蘭描。

玉佩上的花紋用葉蘭描。

Q2 衣服應該怎樣畫？

　　衣服是包裹在身體外的，但由於重力以及身體的支撐，會產生不同的變化，首先記住身體的哪些地方會對衣服起到支撐作用，就能畫出衣服「穿」在身上的感覺。

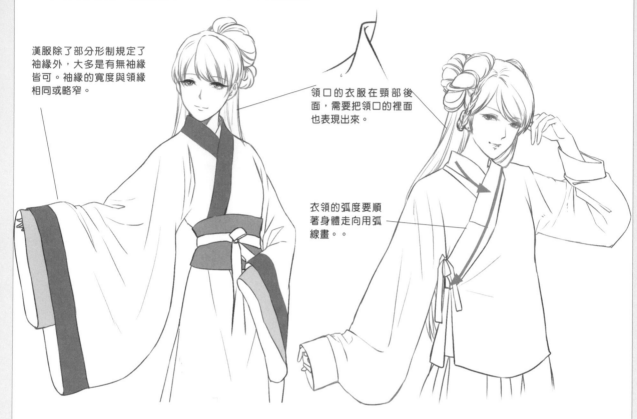

漢服除了部分形制規定了袖緣外，大多是有無袖緣皆可。袖緣的寬度與領緣相同或略窄。

領口的衣服在頸部後面，需要把領口的裡面也表現出來。

衣領的弧度要順著身體走向用弧線畫。。

　　同種袖型也會有多種變化，上圖為琵琶袖的部分袖型。
　　襦衫不是只有琵琶袖，常服中直袖、箭袖的應用也非常多，中衣也多用這兩種袖型。

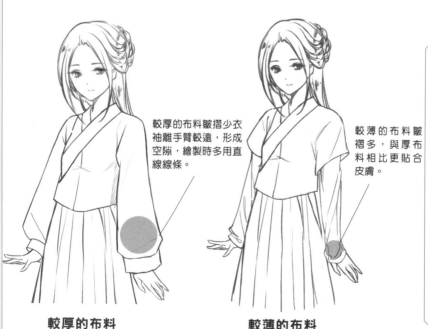

較厚的布料皺摺少衣袖離手臂較遠，形成空隙，繪製時多用直線線條。

較薄的布料皺褶多，與厚布料相比更貼合皮膚。

較厚的布料　　　　**較薄的布料**

布料厚度的表現

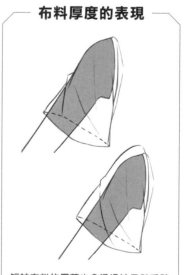

短袖布料的厚薄也會通過袖子與手臂的距離區分開。

Q3 漢服和戲服的區別是什麼？

漢服屬於古裝，而古裝並不單指漢服，除漢服外，古裝還有各種樣式。而戲服是戲曲表演時穿著的服裝，是在古裝基礎上經過藝術設計和加工的服飾，兩者有很大的區別。

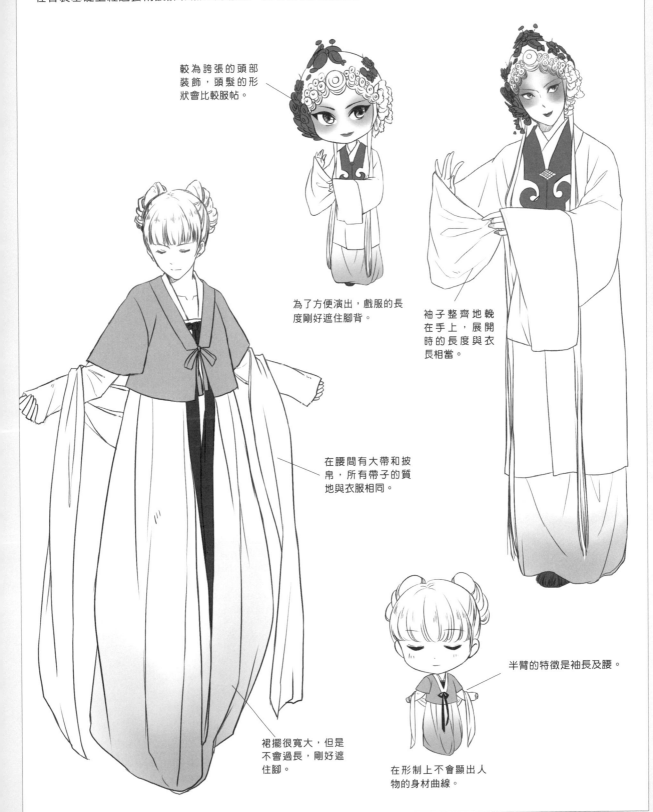

較為誇張的頭部裝飾，頭髮的形狀會比較服帖。

為了方便演出，戲服的長度剛好遮住腳背。

袖子整齊地輓在手上，展開時的長度與衣長相當。

在腰間有大帶和披帛，所有帶子的質地與衣服相同。

半臂的特徵是袖長及腰。

裙擺很寬大，但是不會過長，剛好遮住腳。

在形制上不會顯出人物的身材曲線。

古風漫畫和日漫有很大區別，尤其在五官以及表情上，日漫人物的眼睛會更加誇張和變形，因此不符合古風人物婉約的性格特點。

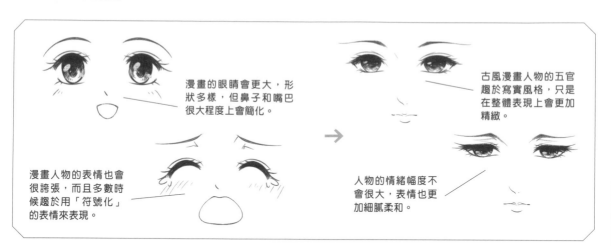

漫畫的眼睛會更大，形狀多樣，但鼻子和嘴巴很大程度上會簡化。

古風漫畫人物的五官趨於寫實風格，只是在整體表現上會更加精緻。

漫畫人物的表情也會很誇張，而且多數時候趨於用「符號化」的表情來表現。

人物的情緒幅度不會很大，表情也更加細膩柔和。

用日漫風格畫出的臉部雖然可愛，但是缺乏古典韻味。

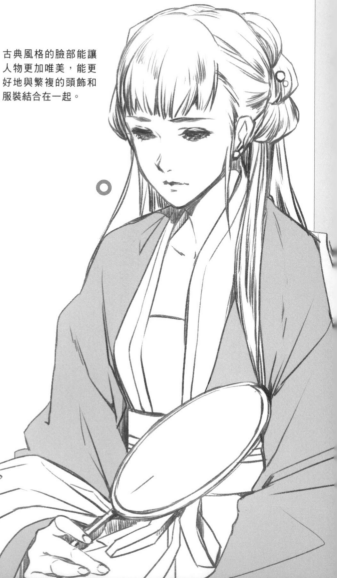

古典風格的臉部能讓人物更加唯美，能更好地與繁複的頭飾和服裝結合在一起。

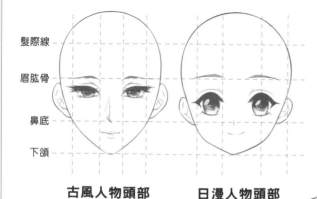

髮際線
眉肱骨
鼻底
下頜

古風人物頭部　　**日漫人物頭部**

古風人物眼睛的大小和鼻子的長短位置是和漫畫人物區別最大的地方。

Q5 不同性別人物的服飾怎麼區分？

古代服飾早期的制式大部分是男女通用的，到了隋唐時期漸漸才有區分，女性服飾多用柔軟絲質的襦裙表現柔美感，男性服飾多以織錦表現筆挺的感覺。

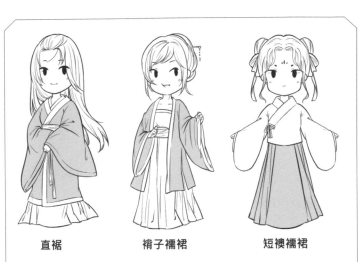

直裾　　　　　褚子襦裙　　　　短襦襦裙

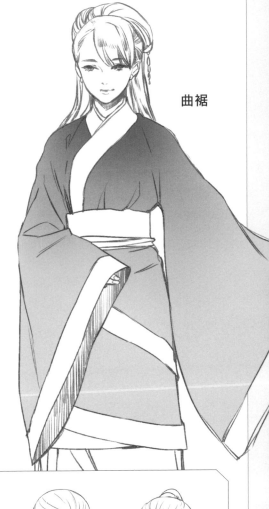

曲裾

女性服飾以襦裙居多，常見的有齊胸襦裙、齊腰襦裙等。可以搭配對襟褚子、方領短襦和披帛。

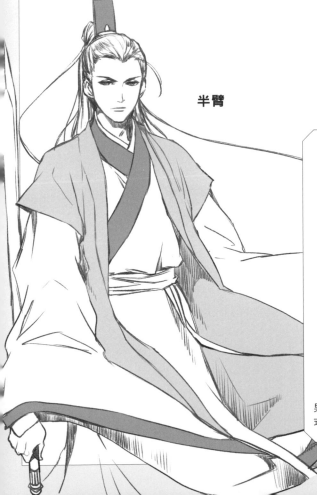

半臂

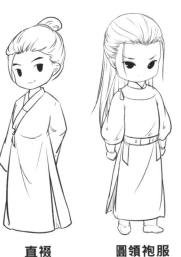
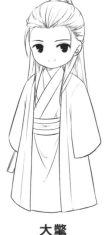

直裰　　　　圓領袍服　　　　大氅

男性的服飾以袍服居多，其中以直裾、直裰、圓領袍服為常見款式，配以比甲、大氅或是半臂等外穿服飾。

古裝的花紋有著古樸的造型和簡潔的美，通常是幾何紋樣或是富有中國古典特色的紋飾。

一般袖緣和領緣上會出現連續重複的裝飾紋樣。

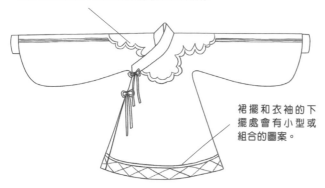

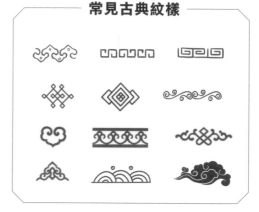

常見古典紋樣

裙擺和衣袖的下擺處會有小型或組合的圖案。

雲肩通袖

○

可以在領口周圍或者是領緣上鋪上紋樣。

✕

領口周圍和領緣都畫上紋樣會顯得過於複雜，畫蛇添足。

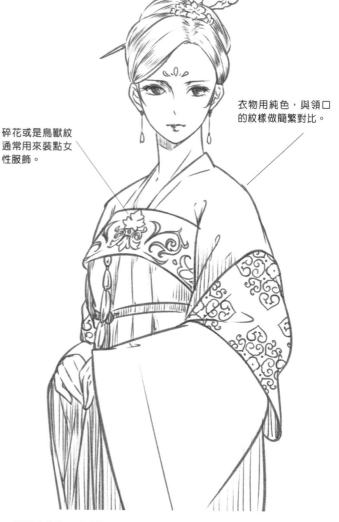

碎花或是鳥獸紋通常用來裝點女性服飾。

衣物用純色，與領口的紋樣做簡繁對比。

對襟的花紋可以是對稱的，也可以是不規則的圖案，以裝飾性為主，袖子下擺則常用大面積的團花和鳥獸紋樣。

古代繪畫作品中通過女性的回頭、扭腰等動作來突出身體的柔美，通過直立的身姿來表現男子氣宇昂軒的形象。

少女類的人物可以用扇子或是其他道具遮住，表現出人物嬌俏的感覺。

借助長袖把手藏進去，再加上遮住嘴的動作，能夠表現女性的嬌羞。

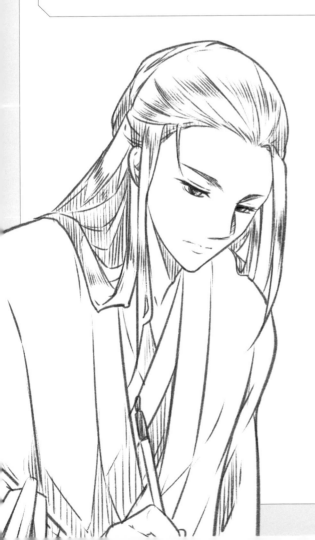

古人把雙手環在胸前彎腰行禮的樣子，也體現著儒家思想。

用扇子擋在胸前同樣能夠體現生於書香世家的涵養以及文雅。

因為要符合人物的氣質和畫面所表現的韻味，所以古風漫畫背景的刻畫也更加精緻，一般分為山石古建築類以及自然花鳥類。

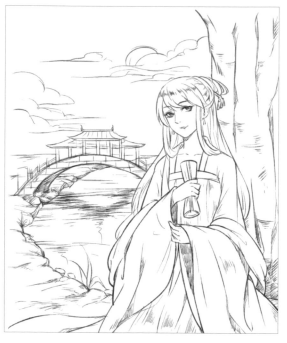

亭台樓閣皆是古風中常用的背景裝飾，人物與建築物結合時富有真實感。

因為植物與人物的組合更加簡單，並且具有非常好的裝飾效果，所以古風漫畫中常常會用到植物。

第一章 一笑百媚生，佳人現真容

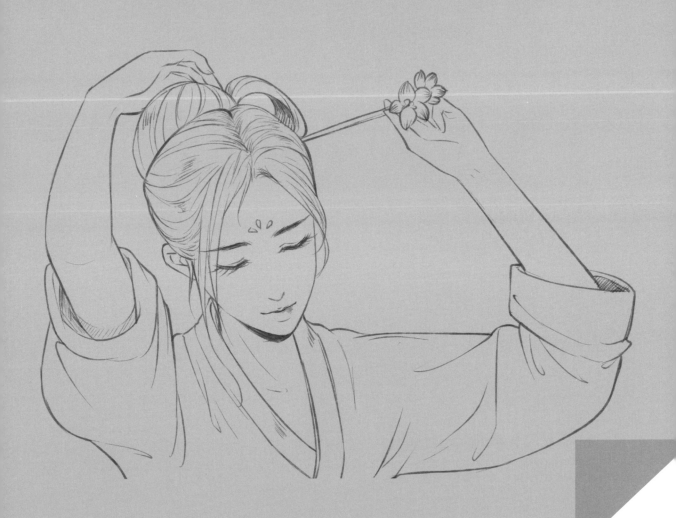

1.1 古風的頭部更加具象

與日漫人物相比，古風漫畫的人物是具象而唯美的，是以人物基本的頭部輪廓為基礎的。

1.1.1 把握頭部的正確形狀

頭部是立體的，而不是在某一個角度下形成的平面。繪製時應該在腦海中建立一個頭部形狀的模型，以便繪製不同角度的頭部。

認準頭部輪廓

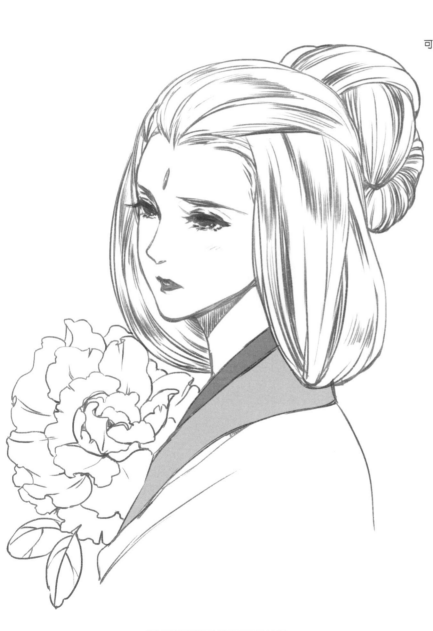

透過頭髮尋找頭部輪廓

頭髮的輪廓線建立在頭部結構的基礎之上，在添加頭髮時如果忽略頭部本身的輪廓，則很容易造成頭部的變形。

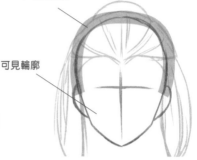

不可見輪廓。

可見輪廓

繪製頭髮的時候要注意頭部本身的形狀，不可見的頭部輪廓被遮擋在頭髮下面。

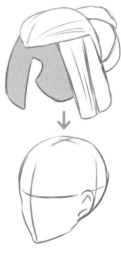

不要被華麗的髮型迷惑。在繪製時可以將頭髮和頭部分成兩個部分，方便畫出透視和結構準確的頭部。

想像一個球體與圓錐體的組合可以更好地認識頭部結構。

用幾何形概括頭部結構

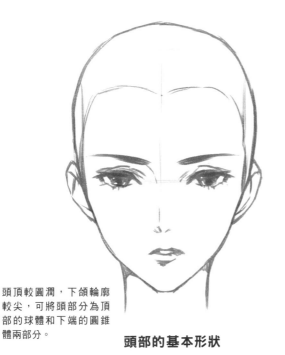

臉部的十字線會隨著角度的改變而發生變化，但概括頭部的球體和圓錐體不會發生改變。

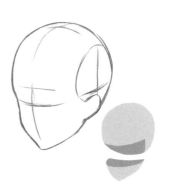

在特殊角度下，頭部的形狀會與正面時區別很大，但只要用球體和圓錐體對頭部進行概括，無論角度怎樣改變，都能準確繪製出來。

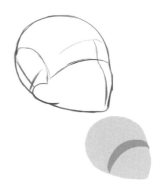

頭頂較圓潤，下頜輪廓較尖，可將頭部分為頂部的球體和下端的圓錐體兩部分。

頭部的基本形狀

男女臉部輪廓的區別

男性眼睛和顴骨的位置稍高，下巴較寬，頸部相對較粗。

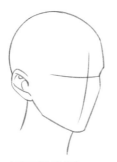

男子的臉型

女性眼睛和顴骨的位置較低，下巴更尖，頸部相對較細。

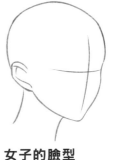

女子的臉型

頭部的繪製流程

❶ 畫一個圓形，在圓形中間畫出中線。

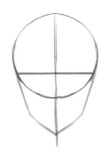

❷ 畫出眼睛位置的橫線，並用圓錐體表現出下頜的結構。

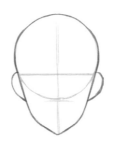

❸ 減淡十字線，以橫線為基準畫出耳朵，女性的頭部就完成了。

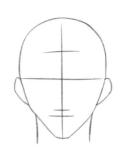

❹ 在這個基礎上改變下頜骨的寬度，就能畫出男性的頭部。

1.1.2 正確的五官比例讓人物更精緻

五官的比例是指五官在臉部的位置，這個位置的安排很容易被忽略，使臉部不符合大眾審美，因此可以用比例來規範臉部五官的位置。

「三庭」和「五眼」

準確的五官比例

臉部的美感並不是由某一個單獨的器官決定的，準確的比例能讓臉部更加美麗。

即使五官的畫法正確，但不準確的比例也會讓人物的臉部不符合大眾審美。

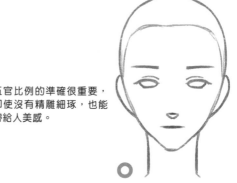

五官比例的準確很重要，即使沒有精雕細琢，也能帶給人美感。

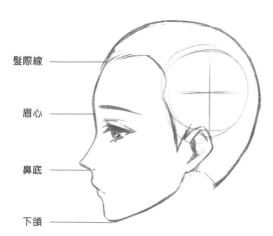

髮際線

眉心

鼻底

下頜

「三庭」是指臉部的三個區域，這三個區域的長度一致，分別是從髮際線到眉心、從眉心到鼻底、從鼻底到下頜。

小提示

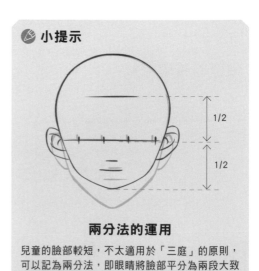

1/2

1/2

兩分法的運用

兒童的臉部較短，不太適用於「三庭」的原則，可以記為兩分法，即眼睛將臉部平分為兩段大致相等的距離。

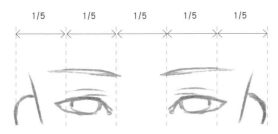

1/5　1/5　1/5　1/5　1/5

以一隻眼睛的寬度為一個單位長度，頭部的寬度被分為五等份，這樣的比例就叫「五眼」。

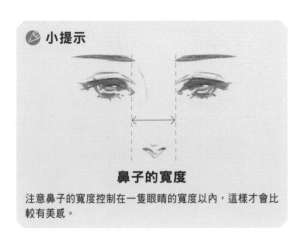

🖱 小提示

鼻子的寬度

注意鼻子的寬度控制在一隻眼睛的寬度以內，這樣才會比較有美感。

嘴部的比例

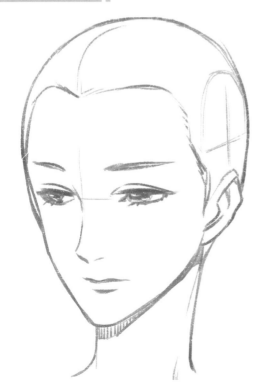

嘴部的比例是以唇縫為標準的，注意與下嘴唇線的區分。

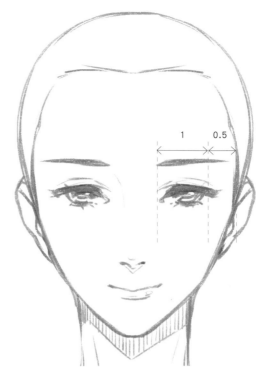

1　0.5

因為臉部有弧度，正面的眼角距離臉部邊緣並沒有一隻眼睛的距離，而是半隻。

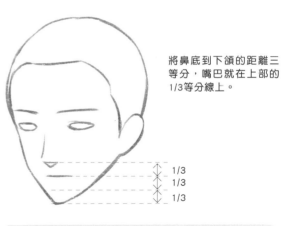

將鼻底到下頜的距離三等分，嘴巴就在上部的1/3等分線上。

1/3
1/3
1/3

🖱 小提示

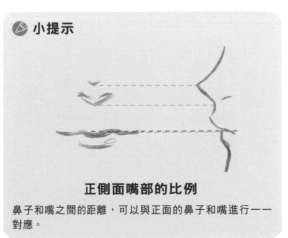

正側面嘴部的比例

鼻子和嘴之間的距離，可以與正面的鼻子和嘴進行一一對應。

1.1.3 揭開角度的祕密

要生動地表現出人物頭部，千萬不能將頭部的角度固定，接下來將學習不同角度下頭部的繪製。

用十字線改變角度

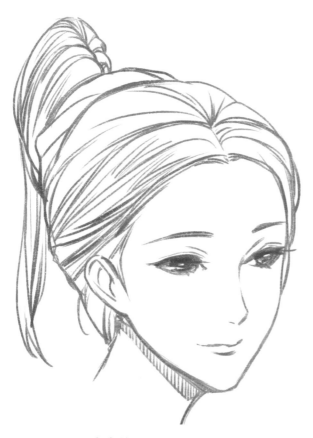

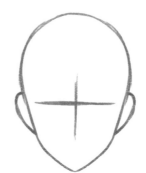

臉部十字線的橫線用於定位眼睛的位置，豎線用於定位鼻子和嘴的位置。

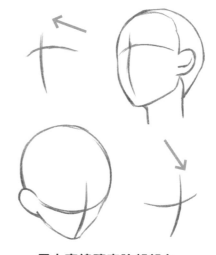

用十字線確定五官的位置

將雙眼的連線延長，並與臉部的中線相交於眉心，這個十字線大致確定了臉部五官的位置。

用十字線確定臉部朝向

十字線可用於確定人物臉部的朝向，並且所表現的朝向不僅僅局限於左右方向，還可以拓展到畫面空間的任意方向。

用十字線畫臉部角度

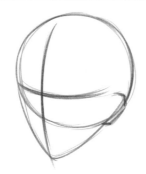

① 畫出臉型，並用十字線畫出臉部的角度。

② 依照「三庭五眼」的定律定出五官的大致位置。

③ 細化五官就完成了。

半側面臉部的處理

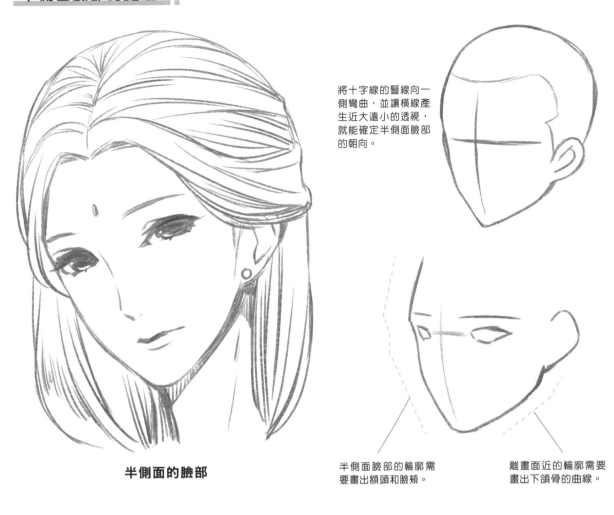

將十字線的豎線向一側彎曲，並讓橫線產生近大遠小的透視，就能確定半側面臉部的朝向。

半側面的臉部

半側面臉部的輪廓需要畫出額頭和臉頰。

離畫面近的輪廓需要畫出下頜骨的曲線。

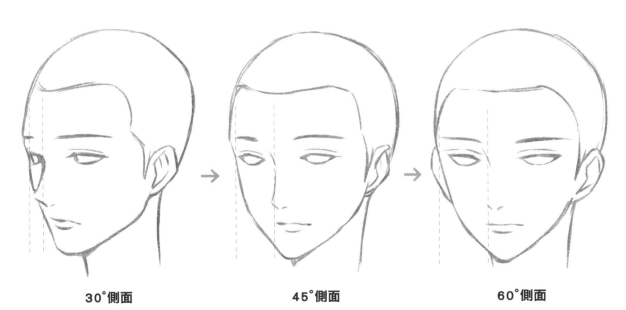

30°側面　　　　　　　**45°側面**　　　　　　　**60°側面**

半側面也分不同的角度，常見的有30°、45°和60°的側面，繪製時要注意鼻子和臉部輪廓的距離。

正側面輪廓的畫法

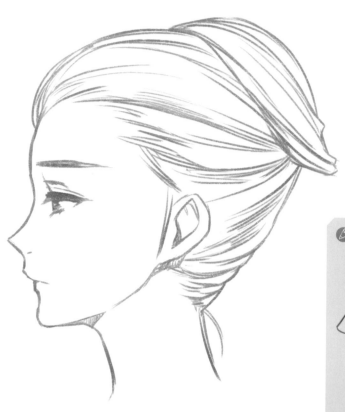

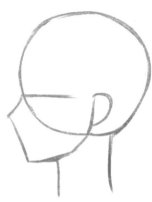

正側面的頭部可以用圓形和四邊形來表現大致的輪廓形狀。

除了要注意臉頰外，繪製正側面時還要注意鼻子和嘴部的繪製。

✏ 小提示

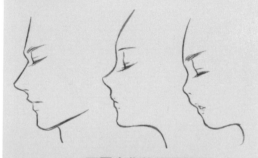

不同人物的側面特點

男性側面的鼻梁較為挺拔，女性的側面輪廓線條可以用柔和過渡的弧線組成，兒童的側面輪廓線條起伏較小。

正側面頭部的繪製流程

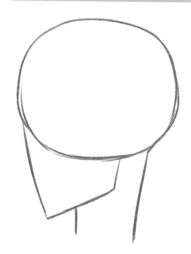

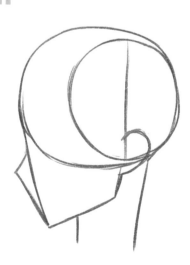

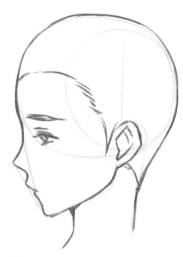

① 畫出一個略扁的正圓表現頭部，再畫出一個四邊形表現臉頰和下頜。

② 畫出耳朵，根據耳朵定位鼻子的位置，用三角形表現鼻子到下巴的範圍。

③ 用線條仔細地表現出正側面鼻子和嘴的輪廓凸起。

俯視與仰視的繪畫要點

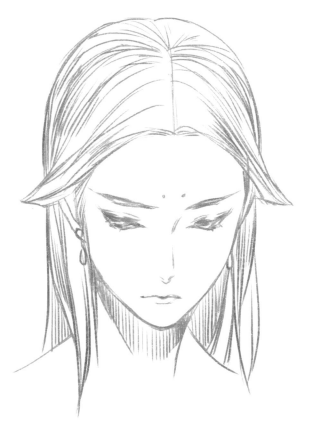

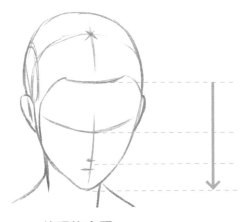

俯視的表現

✎ **小提示**

俯視的五官特點

俯視時人物的頭部頂面擴大，五官距離縮小，耳朵位置相對高於眼睛。

將「三庭」的比例線做出從上到下的透視，讓「三庭」的長度從上往下遞減，並畫出頭頂的結構，就能表現出俯視的感覺。

不要將仰視頭部的頭形畫癟了。

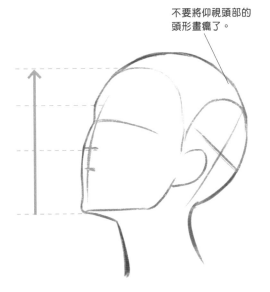

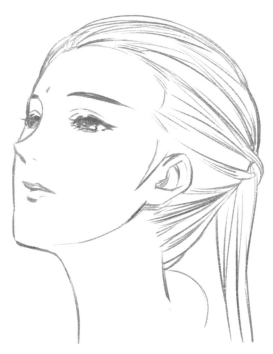

做出從下到上的透視，讓「三庭」的長度從下往上遞減，並適當表現出下頜底部的結構，就能表現出仰視的感覺。

仰視的表現

1.2 魅力五官造就如花容顏

要塑造出如花般的容顏，就需要在比例準確的基礎上細緻地刻畫五官。

1.2.1 眉眼盈盈

眼睛是心靈的窗戶，一雙迷人的眼睛能帶給人美的享受，古典美人的眼睛非常深邃，本節將細緻地介紹古風人物眼睛的畫法。

眉眼的基礎結構

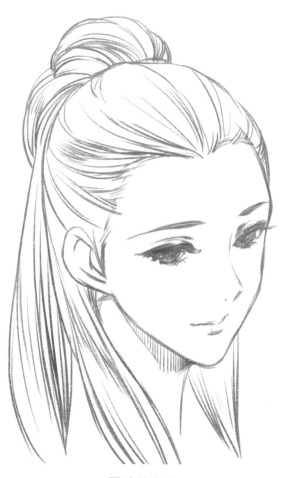

眼睛的表現

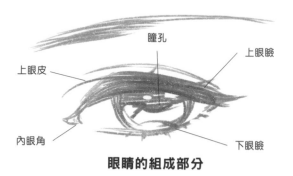

瞳孔

上眼皮　　　　　　　　　上眼瞼

內眼角　　　　　　　　　下眼瞼

眼睛的組成部分

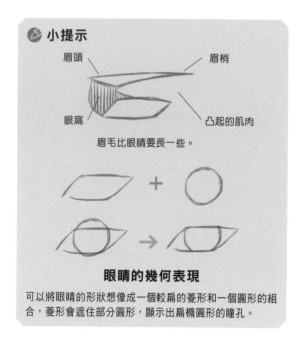

小提示

眉頭　　　　　　　　眉梢

眼窩　　　　　　　　凸起的肌肉

眉毛比眼睛要長一些。

眼睛的幾何表現

可以將眼睛的形狀想像成一個較扁的菱形和一個圓形的組合，菱形會遮住部分圓形，顯示出扁橢圓形的瞳孔。

睫毛的表現

睫毛以放射狀排布在眼瞼邊緣，可用曲線繪製，要畫出從內向外生長的感覺。

眼皮的表現

眼皮曲線的中間可以適當地斷開，表現出眼珠凸起的感覺。

眼睛的細節繪製

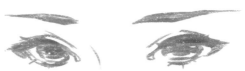

瞳孔的面積比眼白的面積大得多,這樣能給人迷離深邃的感覺。

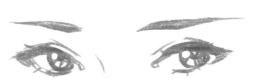

如果眼白畫得較多,眼睛會顯得比較有神。

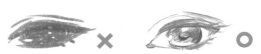

瞳孔占滿整個眼睛,不留眼白的畫法是不正確的。

眼睛的表現

眉眼的透視表現

在半側面的情況下,如果左右兩隻眼睛大小一樣,會讓臉部顯得很奇怪。

半側面時,兩隻眼睛有大小之分,透視上近大遠小的原則對眼睛同樣適用。

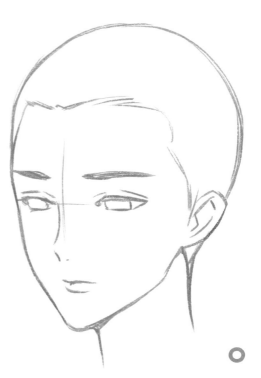

和眼睛一樣,當人物處於半側面角度時,需要表現出眉毛一長一短的透視效果。

男女眉毛的區別

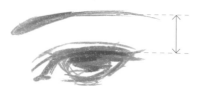

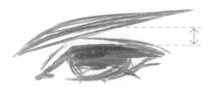

女性眉毛與眼睛間的距離較寬一些，通常為一隻眼睛的高度。

男性的眉毛較粗，並且中間部分幾乎貼著眼睛，只有眉梢部分微微揚起。

女性的眉頭較圓潤，整條眉毛有一個弧度，眉梢非常細，可以用單線表現。

男性眉毛整體較粗，呈鈍角三角形。

眉毛的畫法

眉毛並不是一條單線，眉頭較粗，眉梢較細。

用短線從眉頭到眉梢排線來畫眉毛。

眉梢處可以與整條眉毛對齊，也可以向下彎曲。

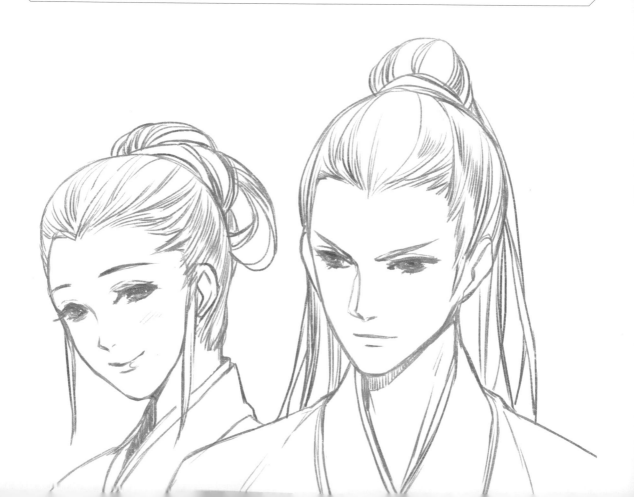

懸膽玉鼻自難忘

鼻子是臉部最為凸出的器官，也是決定臉部是否端正的最重要部分，下面我們就一起來學習鼻子的繪製方法吧！

鼻子的基礎結構

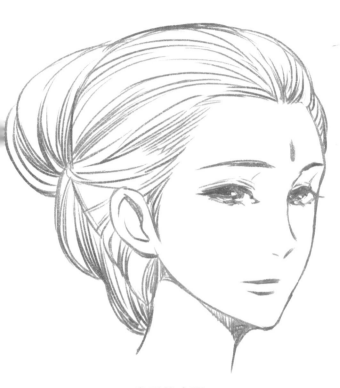

鼻子的表現

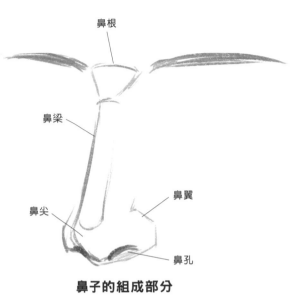

鼻子的組成部分

鼻根
鼻梁
鼻翼
鼻尖
鼻孔

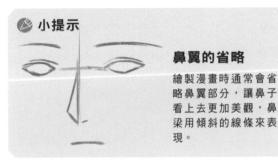

✏️ **小提示**

鼻翼的省略

繪製漫畫時通常會省略鼻翼部分，讓鼻子看上去更加美觀，鼻梁用傾斜的線條來表現。

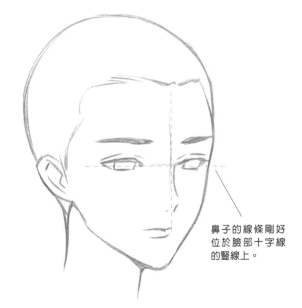

鼻子的線條剛好位於臉部十字線的豎線上。

鼻子類似一個三稜錐，上方較尖，下方的鼻底部分呈三角形。

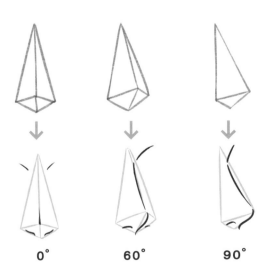

0°　　60°　　90°

根據三稜錐的變化畫出不同角度的鼻子，正面的鼻子不用畫出鼻梁的線條，只需微微將鼻底畫出。

不同角度下鼻子的畫法

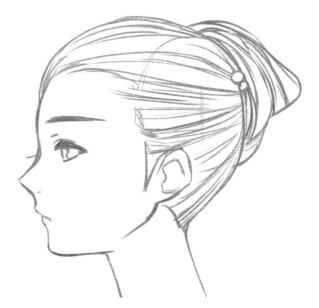

正側面鼻子的表現

正側面的鼻子非常挺拔，鼻梁的線條完善了臉部的輪廓，鼻底需要畫出單邊的鼻孔。

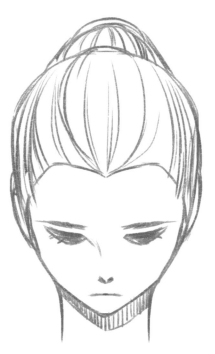

俯視鼻子的表現

俯視時的鼻子不用畫出鼻孔，用向下的箭頭表現鼻尖的結構，整個鼻子的長度比正視角度下短。

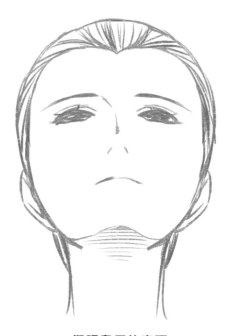

仰視鼻子的表現

仰視時要著重畫出鼻底的菱形區域，鼻孔也因為透視變成了「八」字形。

嘴巴在臉部的下方，嘴部的形狀非常重要，特別是嘴角的一點點變化都能讓臉部產生不同的視覺效果。

嘴部的基礎結構

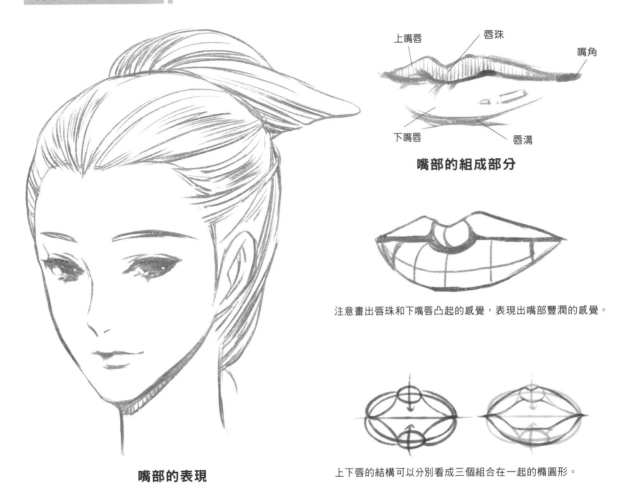

上嘴唇　　唇珠　　嘴角
下嘴唇　　唇溝

嘴部的組成部分

注意畫出唇珠和下嘴唇凸起的感覺，表現出嘴部豐潤的感覺。

上下唇的結構可以分別看成三個組合在一起的橢圓形。

嘴部的表現

正面時，嘴部左右對稱，可以將其套入一個長方形內，以便畫出準確的對稱效果。

用長方形表現出嘴部的範圍，輔助畫出準確的透視效果。

當臉部出現偏轉角度時，較遠一側的唇線變短形成透視。

臉部繼續轉動，下唇的線條更靠近畫面。

不同的嘴部表現

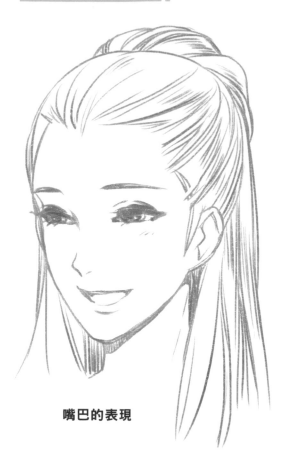

嘴巴的表現

緊閉的嘴巴像一條線，如果省略下唇的厚度，就只剩一條縫隙。

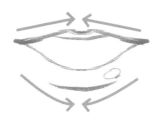

張開的嘴類似菱形，上唇的彎曲弧度沒有下唇彎曲弧度大。

側面可以畫出內側的陰影，表現立體感。

男女嘴部對比

男性的嘴巴可畫長一些，上下唇薄厚差異不會太大，用線較平直、嘴唇的轉折較少。

女性的嘴巴較小，上唇比下唇薄，用線柔和，嘴唇的轉折比較多。

側面嘴巴的上唇要比下唇突出。

寫實的嘴唇

微張的嘴唇

日漫風的嘴巴

較厚的嘴巴

張開的嘴唇

撅起來的嘴唇

犬形嘴巴

較薄的嘴巴

1.2.4 耳墜金鐶穿瑟瑟

耳朵位於臉部兩側，被頭髮、頭飾等遮蓋後顯得不太起眼。但造型準確的耳朵會讓頭部顯得端正而完整，耳朵對確定整個臉部的位置也有重要的作用。

耳朵的基本結構

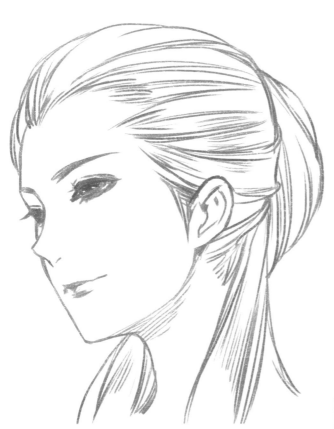

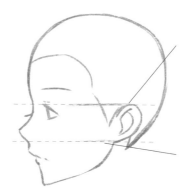

耳朵的上端正好與眼睛在同一水平線上。

耳朵的下端正好與鼻底在同一水平線上。

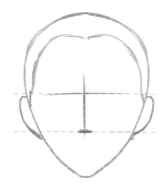

在臉部畫出「土」字形的線，確定出五官位置。

耳朵的表現

耳朵並不是一個平面，而是有一定厚度，長在頭部兩側下頜骨上方。耳朵的輪廓線條不是平滑的，中間的耳洞可以用陰影的方式表現。

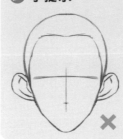

小提示

正面耳朵的錯誤畫法

正面時畫出完全展開的耳朵，這種畫法是錯誤的。

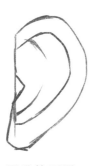

耳朵的正面呈半圓形，耳廓不與臉部接觸。

耳朵的正面

耳朵的側面像一個漏斗，耳朵的輪廓向頭部彎曲，漏斗較細的一側與頭部連接。

耳朵的側面

耳朵背面的輪廓與正面相反，耳廓到頭部之間沒有紋路。

耳朵的背面

1.3 晚妝初了明肌雪

適當化妝可以使人物的臉部更美，古風美人也需要對五官和臉型進行妝點。下面來學習一下臉部妝容的畫法。

1.3.1 眼妝和花鈿的樣式

在繪製古典美女的時候，想要將眼睛畫得更加迷人，可以添加一些裝飾表現出古典的眼部妝容，本節將講解並展示眼妝的繪製方法。

繪製眼妝的基礎

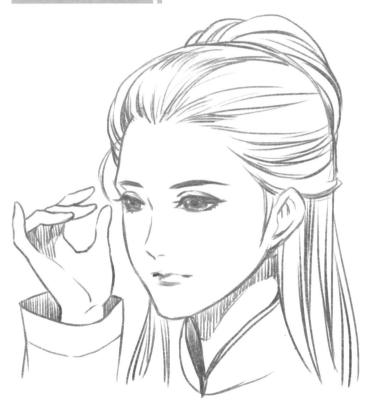

運用「眼影」和眉毛增加眼部魅力

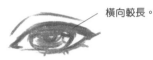

橫向較長。

按正常方式繪製出的眼睛細長，與現代的審美有一定差異。可以通過調整上眼瞼的方式來增加眼睛的縱向高度。

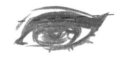

刻畫上眼瞼時，眼尾向上翹會讓眼睛變得更嫵媚。

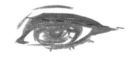

刻畫上眼瞼時，眼尾下垂會讓眼睛變得楚楚可憐。

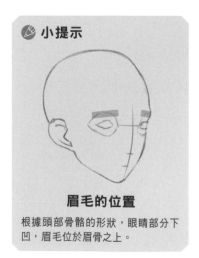

🎨 小提示

眉毛的位置

根據頭部骨骼的形狀，眼睛部分下凹，眉毛位於眉骨之上。

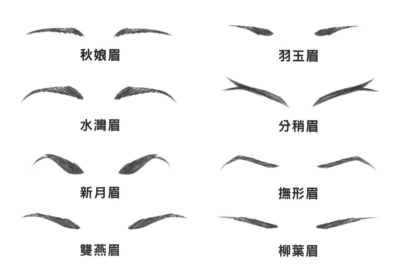

秋娘眉　　　　羽玉眉

水灣眉　　　　分稍眉

新月眉　　　　撫形眉

雙燕眉　　　　柳葉眉

花鈿的基本知識

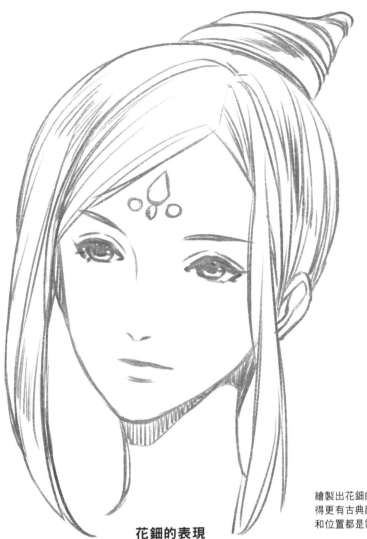

花鈿的表現

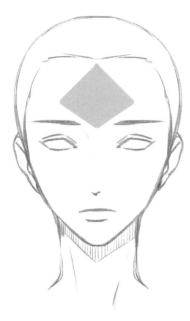

花鈿的範圍在額頭的一個菱形區域內，如果花鈿超出這個區域，會影響臉部的視覺效果。

繪製出花鈿的妝容能讓人物顯得更有古典韻味，花鈿的圖案和位置都是需要考慮的。

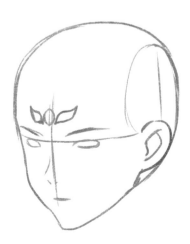

花鈿作為額頭的裝飾圖案是平面的，這個平面在頭部處於半側面狀態的時候會隨之發生透視變化。

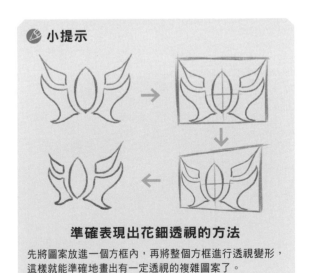

🖐 小提示

準確表現出花鈿透視的方法

先將圖案放進一個方框內，再將整個方框進行透視變形，這樣就能準確地畫出有一定透視的複雜圖案了。

35

不同花鈿的樣式

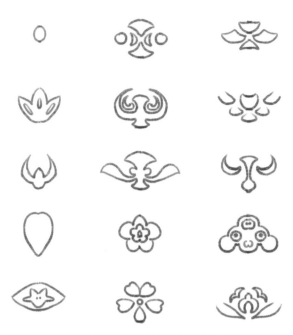

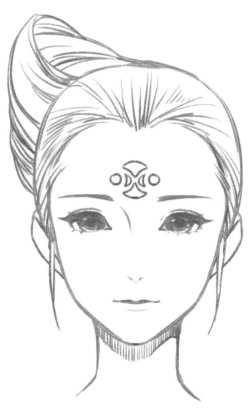

可以參考古風人物常見的花鈿樣式畫出古樸的圖案，從而避免圖案過於現代化。

古典花鈿的表現

設計屬於自己的花鈿圖案

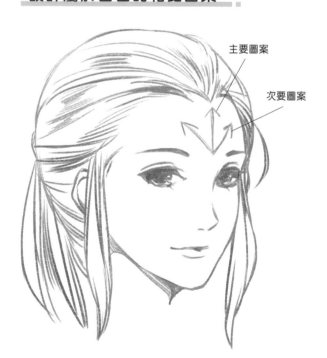

主要圖案

次要圖案

花鈿的設計

花鈿要分出主要圖案和次要圖案的走向，通常次要圖案的走向是向兩側斜上方延伸的。

不對稱或圖案細碎的樣式會影響花鈿的美感。

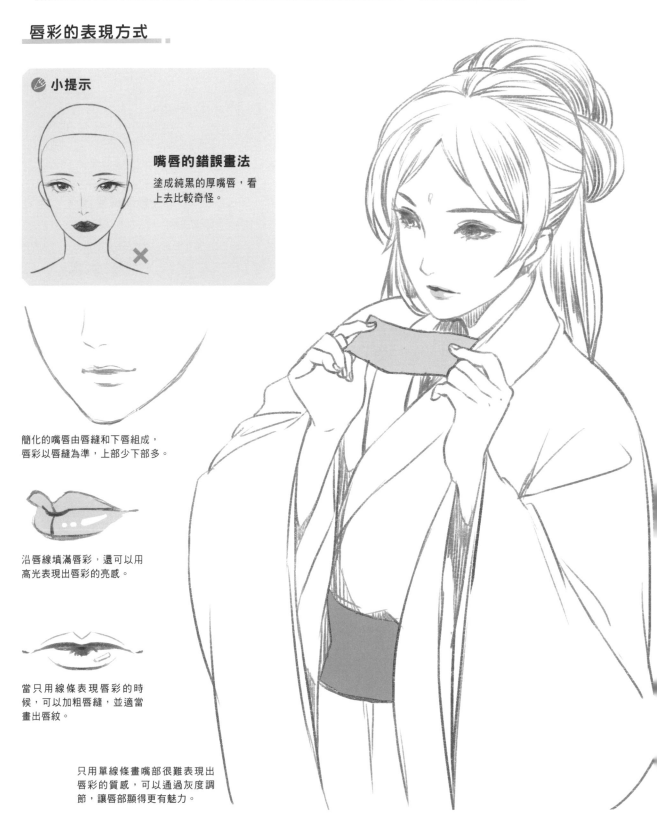

1.3.2 點絳唇提升妝容魅力

點絳唇是古代女子畫唇彩的樣式，這種修唇的方式能讓唇形顯得更加嬌小，讓女性顯得更加嫵媚。

唇彩的表現方式

小提示

嘴唇的錯誤畫法
塗成純黑的厚嘴唇，看
上去比較奇怪。

✕

簡化的嘴唇由唇縫和下唇組成，
唇彩以唇縫為準，上部少下部多。

沿唇線填滿唇彩，還可以用
高光表現出唇彩的亮感。

當只用線條表現唇彩的時
候，可以加粗唇縫，並適當
畫出唇紋。

只用單線條畫嘴部很難表現出
唇彩的質感，可以通過灰度調
節，讓唇部顯得更有魅力。

不同點絳唇的樣式

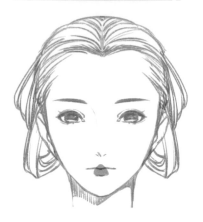

漢梯形唇樣

魏小巧唇樣

唐蝴蝶唇樣一

唐蝴蝶唇樣二

唐蝴蝶唇樣三

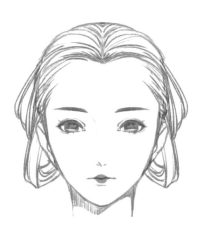

宋橢圓唇樣

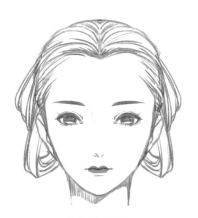

明內廓唇樣

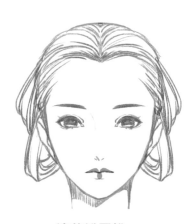

清花瓣唇樣一

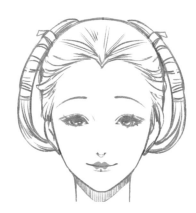

清花瓣唇樣二

唇彩的不同表現方法

為了明顯地表現出唇彩的形狀，用實線邊緣表現唇彩。

實際繪製時，可以用模糊的邊緣來表現唇彩，達到美觀柔化的效果。

1.3.3 不同類型的女性面容

根據年齡不同，人物的臉型也有所不同。臉型既可以成為判斷人物年齡的依據，同時也可以用於展現人物的性格與特徵。

成熟女性的面容

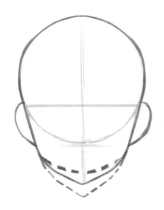

下巴的傾斜角度會影響下巴的形狀和長度。

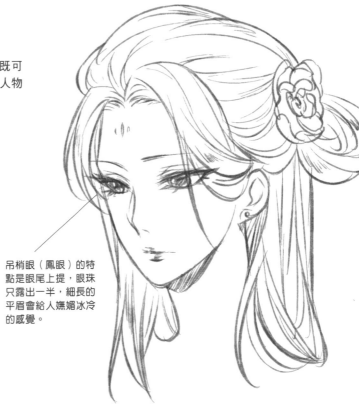

吊梢眼（鳳眼）的特點是眼尾上提，眼珠只露出一半，細長的平眉會給人嫵媚冰冷的感覺。

下巴近似直角或小於直角，臉型修長，適合表現成熟嫵媚的女性。

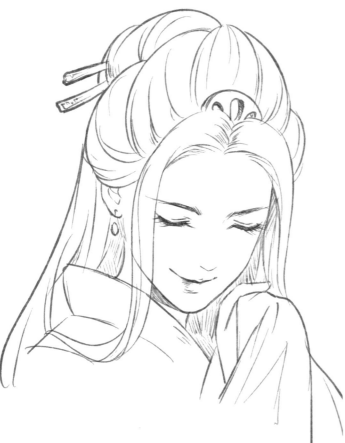

溫婉的女子

優雅的女子

稚嫩少女的面容

少女的臉頰幾乎沒有轉折的稜角，用一條弧線就可以畫出臉頰的輪廓線。

眼睛很大，向上看的眼睛會給人可愛的感覺，鼻子和嘴巴很小巧。

標準臉型和圓潤的下巴，通常用於表現少年時期的人物。

憂鬱的少女

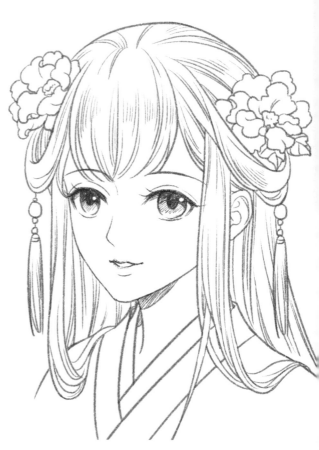

開朗的少女

1.4 雙眸炯炯神浩然

溫柔似水的澄澈雙眸、俊逸的臉龐、細碎的長髮與光潔的額頭，相較於女子的美，古風男子的美毫不遜色。

1.4.1 眼神的處理

一個眼神可以表達出人物內心的想法，這裡為大家講解古風人物在不同的心情時眼神的變化。

喜

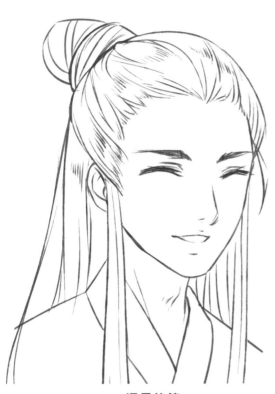

溫柔的笑

溫和的男性笑起來很溫柔，瞇著眼睛、眉毛自然彎曲、嘴巴微張。

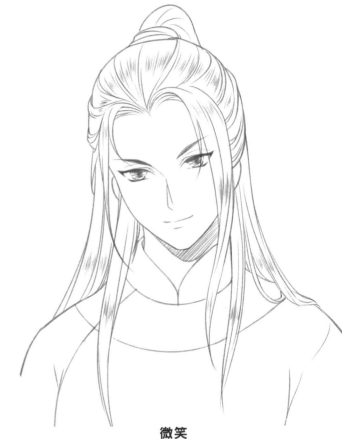

微笑

自信以及微笑的時候可以看出，眼睛的神色是明亮爽朗的。高光可以畫得大一些，使眼睛更有神，眉毛可以畫成比較粗的劍眉。

興奮和喜悅的時候，眼睛瞇起來，眉毛上挑。

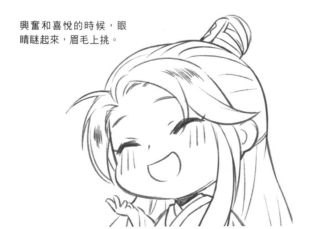

自信的時候眉毛和眼睛都會表現得明亮而有神。

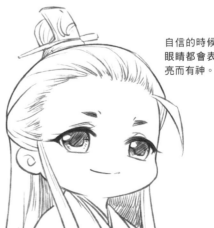

怒

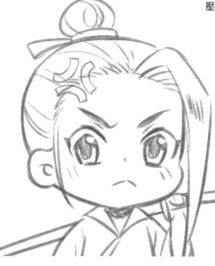

表現人物生氣時，眉頭向眉心處擠壓，產生皺痕。

生氣時，人物臉部的特徵就是眉頭處的皺痕，嘴角向下壓。

用生氣符號來表示人物正處於發怒狀態，用癟嘴表示不滿。

一隻眼睛下壓，一隻眼睛上挑，在表達出憤怒的同時，也帶有不屑的意味。

慍怒

為了表現誇張，生氣時眉毛上挑的高度和眼睛睜開的大小可以畫得不一致。

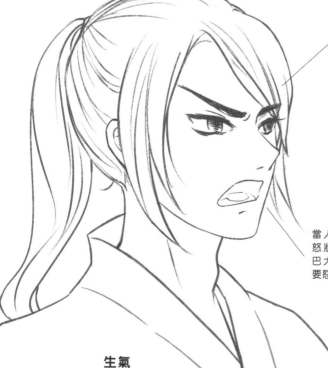

當人物處於憤怒狀態時，嘴巴大張，像是要怒吼。

Q版人物的皺眉，眉頭與上眼皮可以畫得緊貼在一起，眉毛簡畫成一條短線會更可愛。

生氣

哀

上眼瞼向下傾斜。

在表現悲傷的情緒時，
眼睛通常為半睜狀態，
表達出無奈或無助。

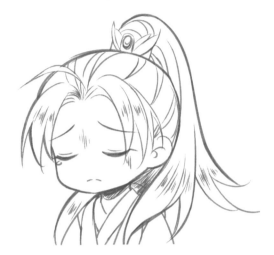

可以在周圍適當添加一些豎線，使人物看
起來更容易讓人心生憐憫。

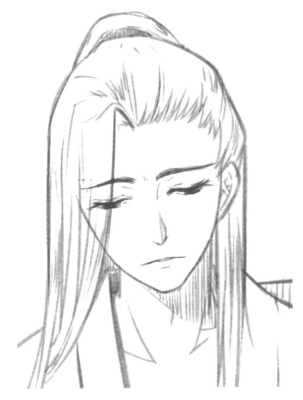

憂鬱

八字眉加上半睜的眼睛，表現出憂傷時的
表情特徵，半睜的眼睛傳遞出無奈感。

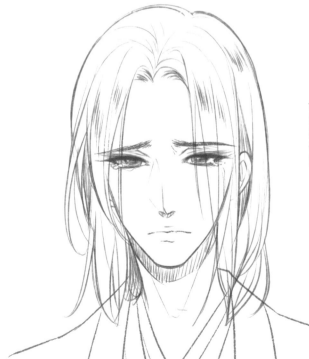

含在眼眶裡的眼淚遮
擋住眼瞼，但是不用
擦去遮擋部分的線
條，以此表現出眼淚
透明的質感。

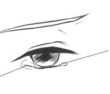

眼淚出現的位置
在下眼瞼的長度
範圍內。

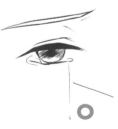

可以用一條線表
現眼淚的痕跡。

下眼瞼處沒有眼
淚，眼淚落下的
痕跡太短，看起
來會很奇怪。

悲傷

男兒有淚不輕彈，所以男子落淚時是默默地安靜地淌下。

1.4.2 鼻梁決定容貌

通常在刻畫鼻子的時候，為了方便甚至會直接用點表現，但是在繪製古風人物時，鼻子的刻畫很重要。

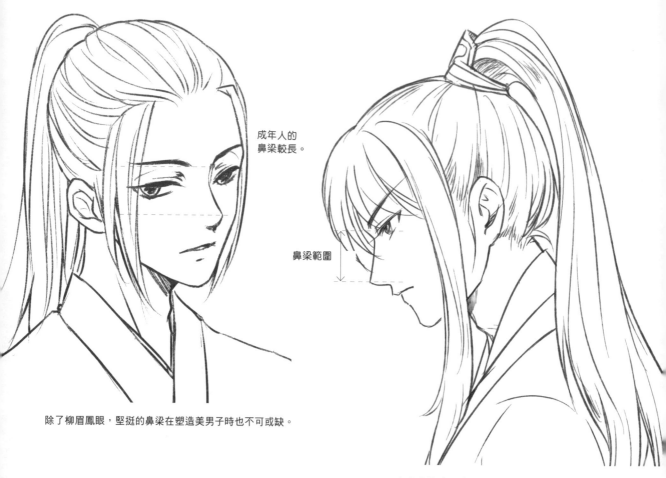

成年人的
鼻梁較長。

鼻梁範圍

除了柳眉鳳眼，堅挺的鼻梁在塑造美男子時也不可或缺。

在畫人物時，除了正側面的鼻梁部分不可
省略外，其餘角度的鼻梁都可以省略。

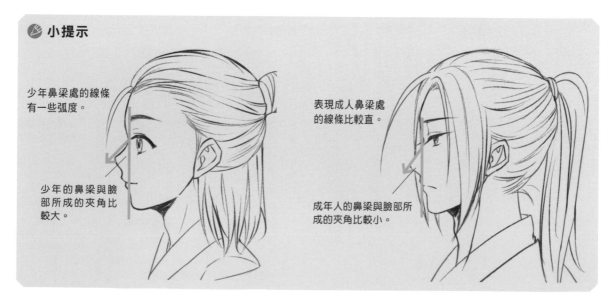

小提示

少年鼻梁處的線條
有一些弧度。

少年的鼻梁與臉
部所成的夾角比
較大。

表現成人鼻梁處
的線條比較直。

成年人的鼻梁與臉部所
成的夾角比較小。

男性的臉型與女性的臉型明顯不同，女性的臉型偏圓滑，而男性的臉型骨骼明顯，所以在畫男性的臉部時要避免出現圓滑的曲線。

不同的臉型

將普通的臉型兩邊下頜拉長拉寬，下巴加寬就變成了比較方正的國字臉。

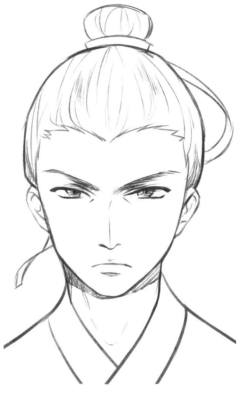

武夫

國字臉的臉部轉折比較明顯，用線也更加硬朗，一般適合繪製武夫、將士以及比較豪爽性格的人物。

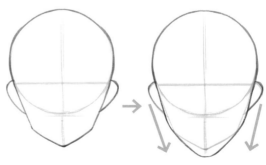

將下巴拉長，下頜骨位置抬高，轉角變得柔和一些，就變成了書生常見的臉型。

書生

下巴角度小於90°的臉，適合表現溫和的成年男性人物。

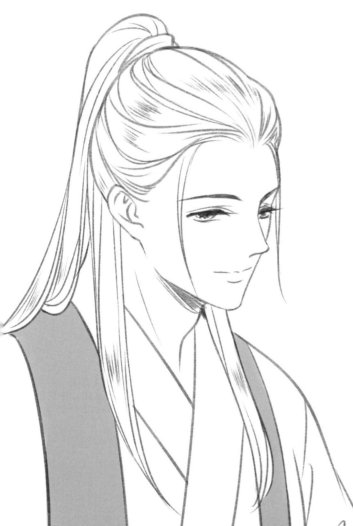

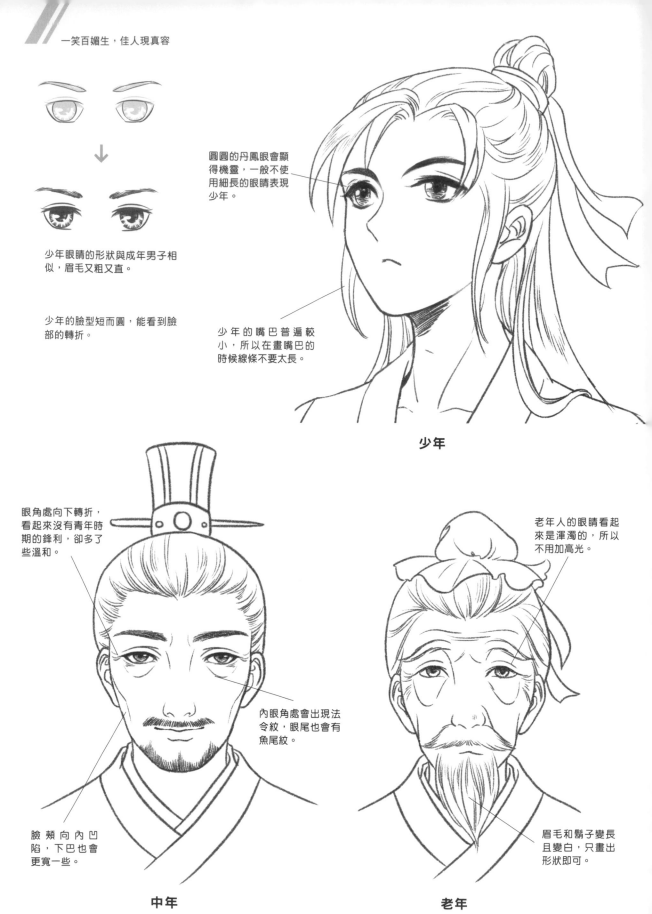

圓圓的丹鳳眼會顯得機靈，一般不使用細長的眼睛表現少年。

少年眼睛的形狀與成年男子相似，眉毛又粗又直。

少年的臉型短而圓，能看到臉部的轉折。

少年的嘴巴普遍較小，所以在畫嘴巴的時候線條不要太長。

少年

眼角處向下轉折，看起來沒有青年時期的鋒利，卻多了些溫和。

老年人的眼睛看起來是渾濁的，所以不用加高光。

內眼角處會出現法令紋，眼尾也會有魚尾紋。

臉頰向內凹陷，下巴也會更寬一些。

眉毛和鬍子變長且變白，只畫出形狀即可。

中年

老年

大叔型人物普遍使用下巴很寬的國字臉表現，顯得男子氣概十足。

1.5 念奴嬌

「念奴」是中國唐代的著名歌妓，後來的文人將她的嬌羞姿態寫作「念奴嬌」並被眾多文人用作詞牌名作詞傳頌。

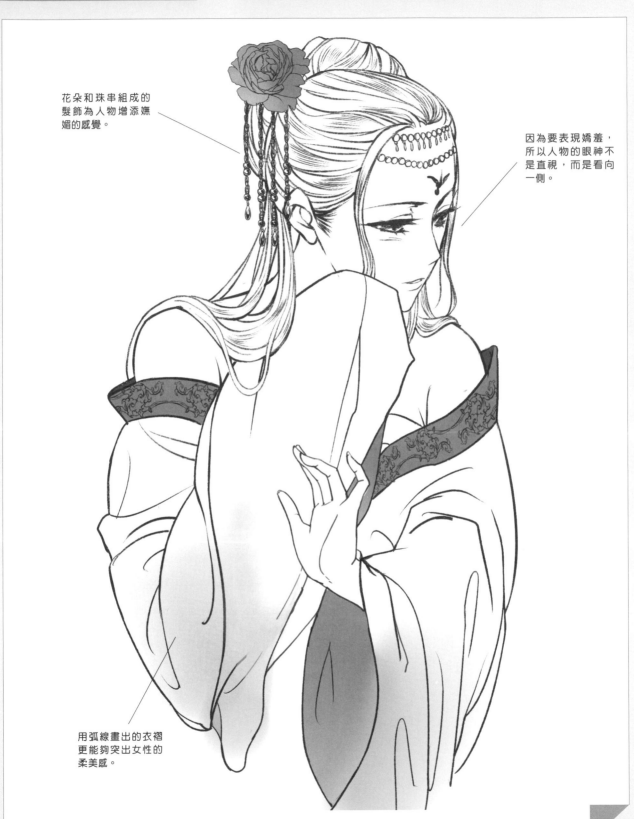

花朵和珠串組成的髮飾為人物增添嫵媚的感覺。

因為要表現嬌羞，所以人物的眼神不是直視，而是看向一側。

用弧線畫出的衣褶更能夠突出女性的柔美感。

壹 用圓球表示關節、直線表示骨骼，畫出簡單的人物結構動態圖。

貳 根據動態圖將人物的身體結構添加完整，細節部分表現出輪廓即可。

叁 繪製出頭髮和衣服的大致走向。

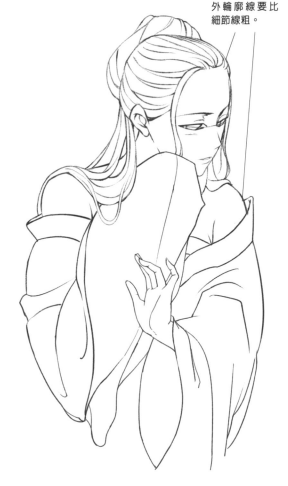

外輪廓線要比細節線粗。

肆 根據草稿畫出完整的線描圖，用流暢的線條細緻繪製出臉部和手部的勾線。

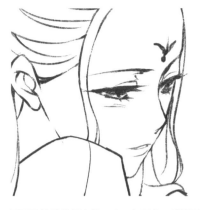

📝 **小提示**

用筆的技巧

線條粗細均勻、變化不大，沒有層次感。

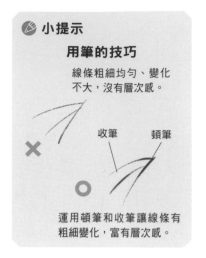

收筆　　頓筆

運用頓筆和收筆讓線條有粗細變化，富有層次感。

伍 細化眼睛細節，畫出睫毛，調整瞳孔的輪廓，讓眼睛看起來更自然。

陸 給瞳孔填上黑、白、灰三色，讓眼睛變得有神，並在額頭上畫上花鈿。

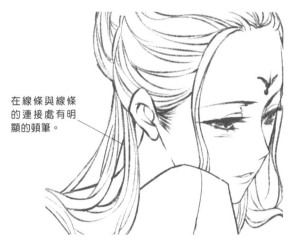

在線條與線條的連接處有明顯的頓筆。

柒 用稍細的線條添加髮絲，增加頭髮的細節。

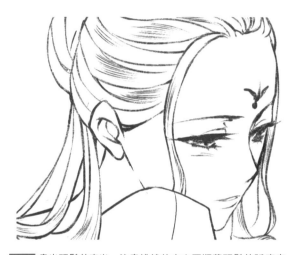

捌 畫出頭髮的高光，注意排線的方向要順著頭髮的弧度來繪製。

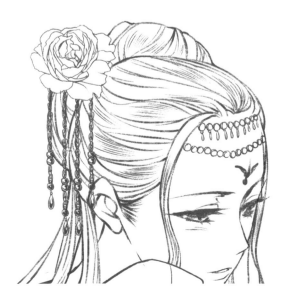

📝 **小提示**

髮絲的排線方法

頭髮的排線線條粗細要均勻，沒有明顯的頓筆。

在髮際線處畫頭髮根部時頓筆要強，才能表現出頭髮從這裡生長出來的感覺。

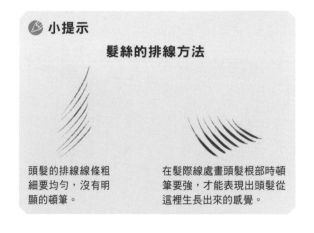

玖 在髮髻上畫出花朵與珠串的髮飾，在額頭上加上珠鏈，使人物變得華麗。

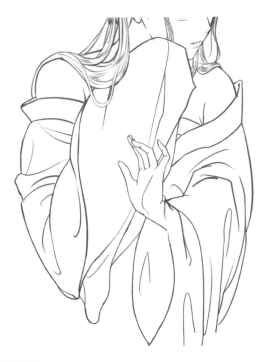

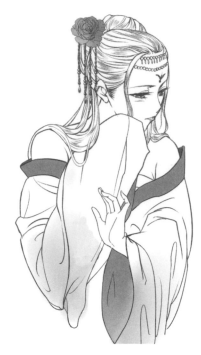

拾 給衣服添加皺褶，繪製的時候盡量用弧線，且皺褶不宜過多。

拾壹 用灰色填充衣服的深色部分，讓服飾的顏色搭配富有變化。

🖋 **小提示**

皺褶繪製的用線

幾乎可以一筆完成皺褶部分。

關節部分的衣服皺褶較多。

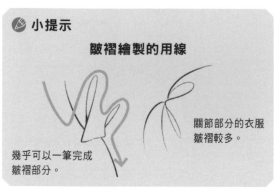

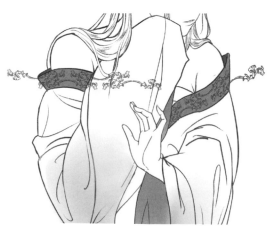

拾貳 繪製單個花紋後，複製多個進行拼貼，做成紋飾素材，再將紋飾疊加在需要的地方。

拾叁 完成全部的繪製。

第二章

鬢根玉釵垂，
髮式信手來

2.1 玉釵髮式信手來

古風人物的髮型多樣，可以從髮際線開始，學習髮絲、髮綹等頭髮的基礎知識與畫法。

2.1.1 蘭膏沐雲鬢，畫法有祕訣

髮際線是繪製頭髮的基礎，它的高度決定了額頭的寬度。在繪製頭髮時，首先要確定髮際線的位置，再根據髮際線的位置來繪製頭髮。

髮際線的位置

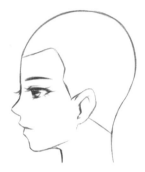

從正面看，常見髮際線是M形，在耳鬢的位置形成鬢角。

正側面的髮際線近似於問號，鬢角的位置在耳朵前面一點。

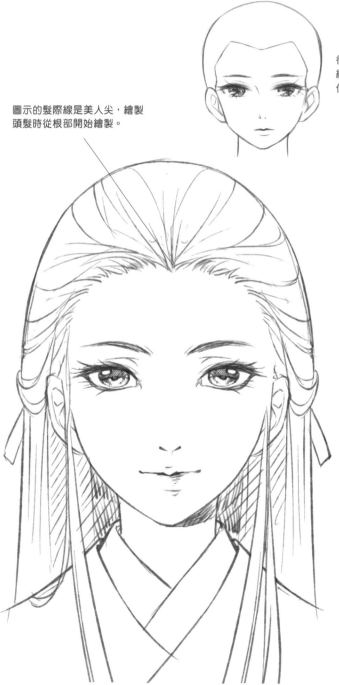

圖示的髮際線是美人尖，繪製頭髮時從根部開始繪製。

髮際線過高顯得髮量少，髮際線過低又會顯得額頭很短，正常的位置在頭頂到眼睛的距離的正中間。

男孩與成年男子的髮際線

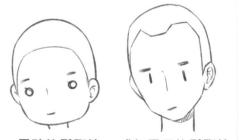

男孩的髮際線　　成年男子的髮際線

男孩的髮際線幅度較為圓滑，成年男子的髮際線偏上一些。

頭髮的基本單位

我們通常所說的頭髮是指人物的整體髮型，而真正的頭髮則是由無數的髮絲組成的。下面來看看如何表現由髮絲和髮絡組成的頭髮。

頭髮的基本組成

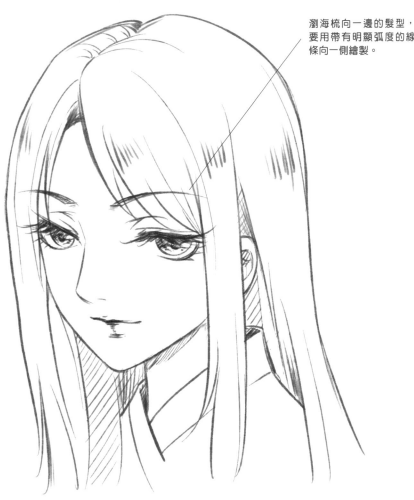

古風女性頭髮的髮絲

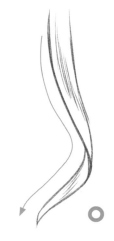

瀏海梳向一邊的髮型，要用帶有明顯弧度的線條向一側繪製。

髮絲自然下垂的一縷頭髮，要用流暢的曲線繪製。

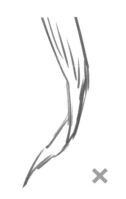

線條不流暢顯得粗糙，不屬於髮絲的質感。

小提示

頭髮的疏密表現

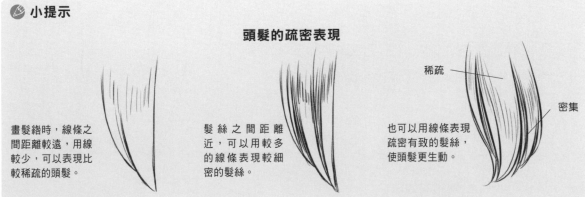

畫髮絡時，線條之間距離較遠，用線較少，可以表現比較稀疏的頭髮。

髮絲之間距離近，可以用較多的線條表現較細密的髮絲。

也可以用線條表現疏密有致的髮絲，使頭髮更生動。

稀疏

密集

髮絲和髮絡的畫法

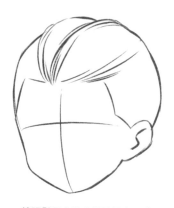

一縷頭髮是由許多髮絲組合而成。

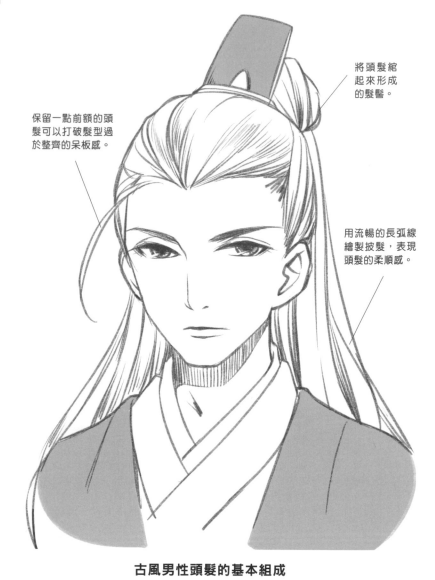

保留一點前額的頭髮可以打破髮型過於整齊的呆板感。

將頭髮縮起來形成的髮髻。

用流暢的長弧線繪製披髮，表現頭髮的柔順感。

髮梢處盡量不要用過多的線條。

古風男性頭髮的基本組成

小提示

將兩縷頭髮想像成上下兩層。

根據髮絡的走向繪製出有層次感的髮絡。

髮絡的畫法

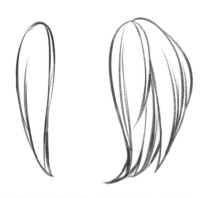

髮型是由髮絡組成的，而髮絡是由一縷方向一致的髮絲組成的。

古風人物頭髮的畫法

在畫頭髮時，要對頭髮的厚度有個大致的概念。頭髮並不是完全貼在頭皮上的，它們之間有一定的距離。頭髮的厚度要根據髮型和整體效果來判斷。

髮量與體積

要畫出一頭濃密的秀髮，瞭解頭髮的體積很重要，接下來就一起來瞭解髮量與體積的表現吧。

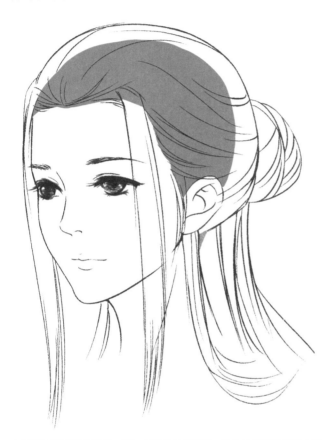

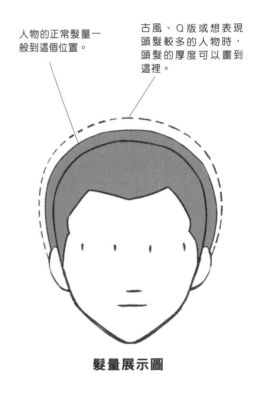

人物的正常髮量一般到這個位置。

古風、Q版或想表現頭髮較多的人物時，頭髮的厚度可以畫到這裡。

髮量展示圖

有了對頭部形狀的瞭解，再加上對髮量的認識，簡單的髮型也能給人髮量很多的感覺。

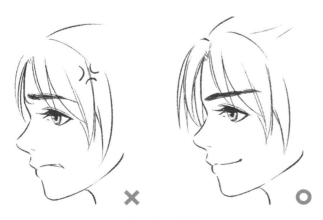

前額的頭髮也是有厚度的。

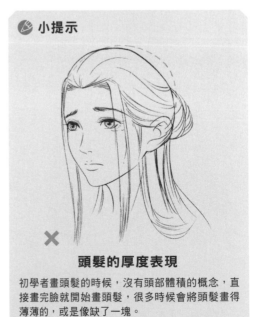

🖌 小提示

×

頭髮的厚度表現

初學者畫頭髮的時候，沒有頭部體積的概念，直接畫完臉就開始畫頭髮，很多時候會將頭髮畫得薄薄的，或是像缺了一塊。

表現頭髮的體積

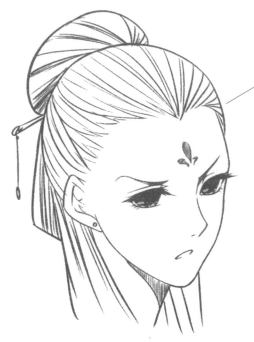

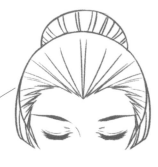

只從生長處表現頭髮，顯得有些單薄，感覺頭髮並沒有生長在頭上。

考慮到頭髮像依附在一個球體表面，所以在頭髮的輪廓處的頭髮應該會有層次和堆積。

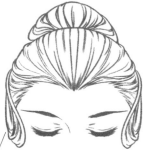

沒有體積的頭髮

不瞭解頭髮的生長規律以及頭髮與頭部的結合表現，導致畫出來的頭髮不管線條多少都像是一個平面，缺乏立體感。

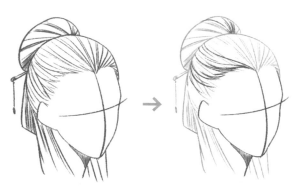

把僵硬的直線改成弧線，並把平滑的輪廓修改得不規整些。

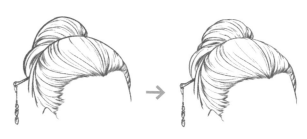

將後面的髮髻想像成柔軟的毛線堆，畫出相互堆積，層層遮擋的感覺。

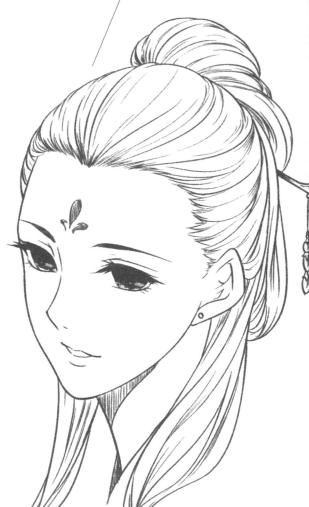

有體積的頭髮

2.1.4 頭髮的表現

即使是直髮，頭髮自然下垂時也並不是筆直的，而是根據阻礙物的起伏產生彎曲，這也是表現頭髮柔軟感的一種方法。

靜止的頭髮表現

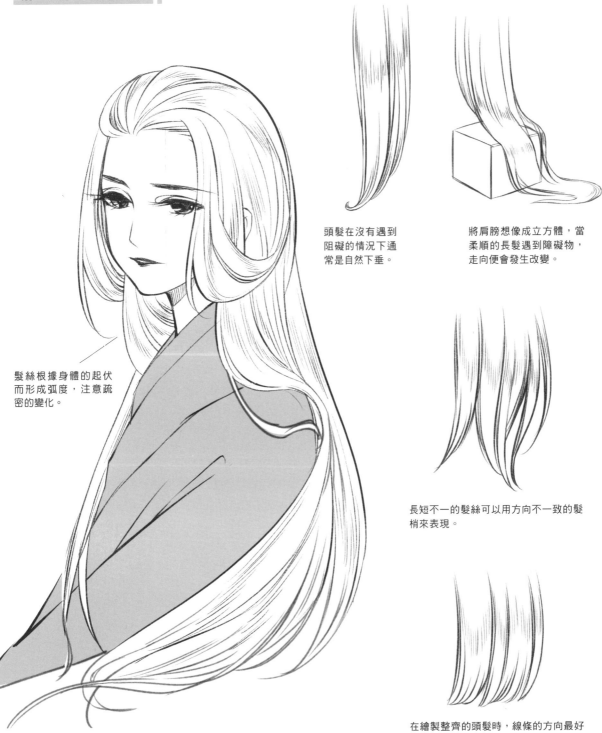

髮絲根據身體的起伏而形成弧度，注意疏密的變化。

頭髮在沒有遇到阻礙的情況下通常是自然下垂。

將肩膀想像成立方體，當柔順的長髮遇到障礙物，走向便會發生改變。

長短不一的髮絲可以用方向不一致的髮梢來表現。

在繪製整齊的頭髮時，線條的方向最好統一，髮梢盡量處於同一水平線上。

古代女性的披肩長髮

運動時的頭髮表現

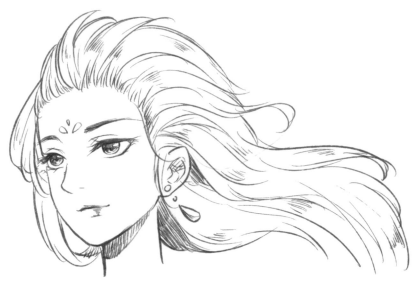

風吹動時的頭髮

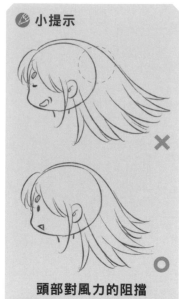

小提示

頭部對風力的阻擋

注意頭部會對風有阻擋，貼近頭頂的頭髮不會飛起太高，否則會導致頭髮像假髮套一樣。

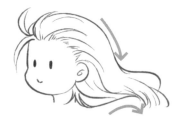

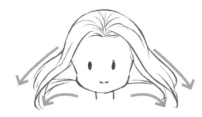

被吹起的髮絲會向外發散。

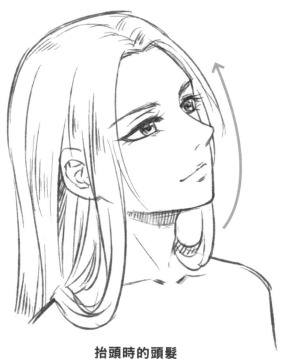

抬頭時的頭髮

人物仰視的時候，臉頰旁邊的頭髮會向下垂。

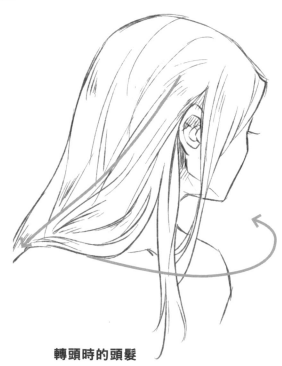

轉頭時的頭髮

耳朵後方的頭髮會形成向背後匯聚的線條。

及地長髮的表現方法

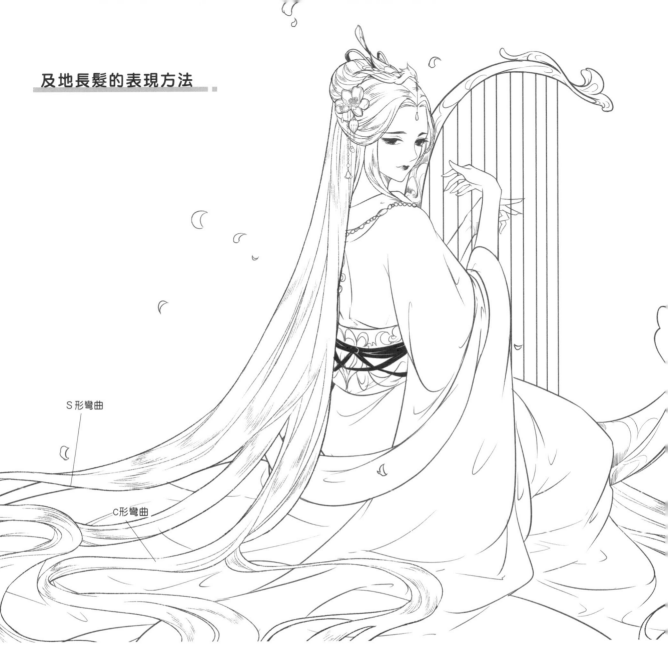

S形彎曲

C形彎曲

頭髮與桌面或者地面接觸時會產生不同的彎曲弧度，出現較多的如 S 形和 C 形彎曲，並且產生分散和聚攏的變化，以及互相遮擋的關係。

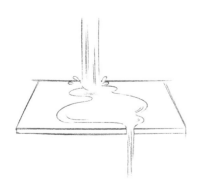

可以將髮絲看作流水，接觸平面後變成不同大小的圓形，由於透視的關係，圓形會變成近大遠小的橢圓。

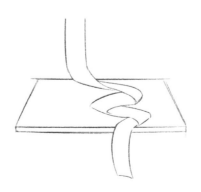

表現頭髮的堆積與遮擋關係時，利用絲帶的轉折變化理解頭髮的堆積遮擋。

即使是一縷髮絲也有粗細的變化，並且會有一縷變成幾縷的情況，在繪製時要注意疏密變化。

2.1.5 華髮與黑髮

古風漫畫中的人物也有各色頭髮，一起來學習如何表現淺色頭髮和黑色頭髮的技巧吧。

表現淺色頭髮

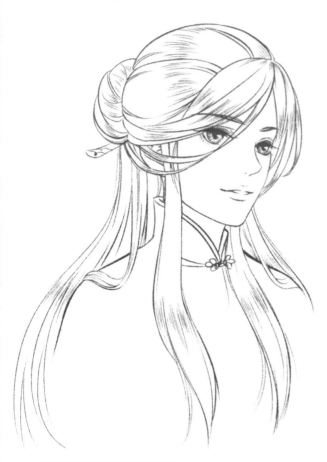

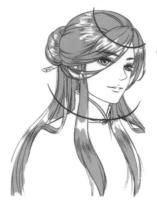

頭髮受到光照會形成弧形的高光圈，所以高光也是弧線形的。

頭髮受光圖

高光排線時線條要長短不一、參差不齊。　根據頭髮的整體走向來排線。

可以用排線表示淺色頭髮的高光。

髮絲塗黑的方法

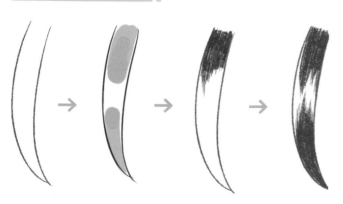

先將需要塗黑的部分用面積較大的筆刷畫出來，再用黑色的細線條按箭頭的方向交錯畫出鋸齒狀的排線，留出白色的高光。

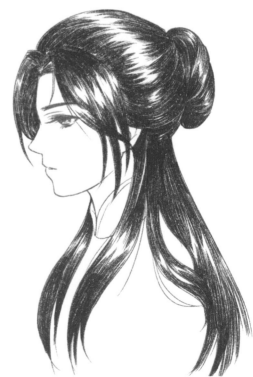

為了讓頭髮有靈動的感覺，最後可以添加一些飄動的髮絲。

2.2 萬千髮式盡在其中

古風人物的髮型通常以男性的束髮和女性的盤髮為主。下面我們就先來學習束髮的基本要領。

2.2.1 束髮的基本要領

清朝以前，漢族男孩成年時束髮為髻，將頭髮束到頭頂。 漢人有用簪來固定頭髮的傳統，因此束髮也會使用到髮簪。

束髮的基本畫法

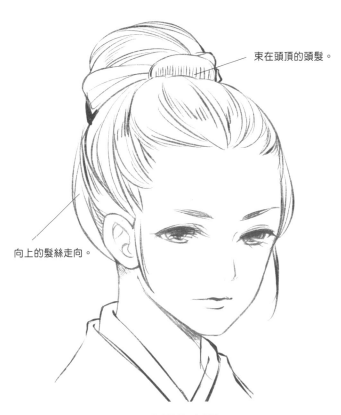

束在頭頂的頭髮。

向上的髮絲走向。

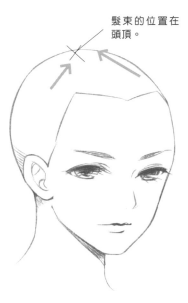

髮束的位置在頭頂。

束髮的位置在頭頂，可以在繪製前先做好標記。

束髮的表現

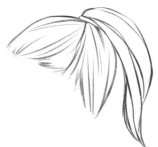

較短的束髮，約束的部分較窄，中間比較寬，到髮尾的地方又迅速變窄。

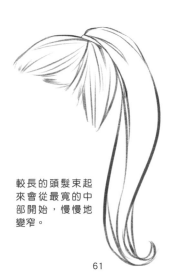

較長的頭髮束起來會從最寬的中部開始，慢慢地變窄。

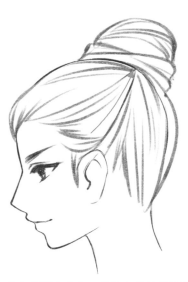

注意髮絲的走向，線條向著被束點集中，呈射線狀。

束髮的位置

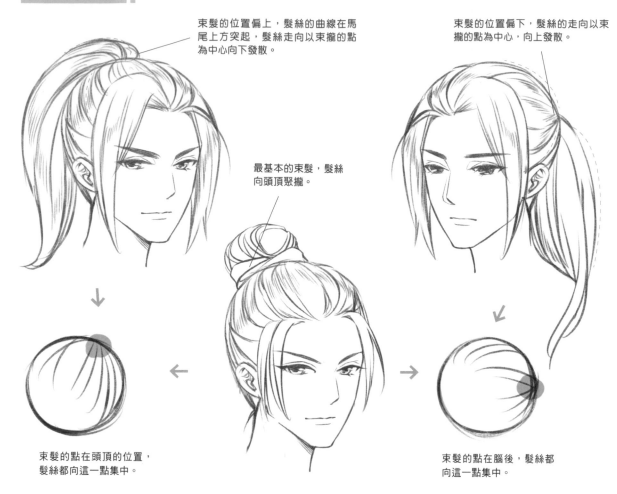

束髮的位置偏上，髮絲的曲線在馬尾上方突起，髮絲走向以束攏的點為中心向下發散。

最基本的束髮，髮絲向頭頂聚攏。

束髮的位置偏下，髮絲的走向以束攏的點為中心，向上發散。

束髮的點在頭頂的位置，髮絲都向這一點集中。

束髮的點在腦後，髮絲都向這一點集中。

男女束髮的不同

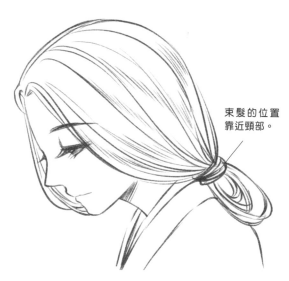

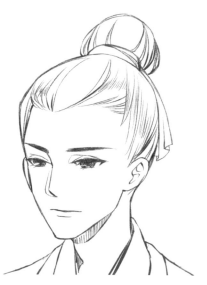

束髮的位置靠近頸部。

女性的束髮位置較低，與男性有明顯的區別。女性束髮在漢代比較常見。

將頭髮全部梳到頭頂，束成的整齊髮型常常用來表現書生文人。

髮髻的不同樣式

　　髮髻的樣式多種多樣，首先學習髮髻的基本畫法。男性通常是束髮，而女性則以盤髮為主。以女性為例，盤髮的樣式決定了髮式的變化。

髮髻的基本位置

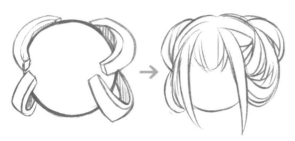

可以將頭髮想像成包裹在球體上的軟管，
頭髮梳成髮髻後的走向就一目瞭然了。

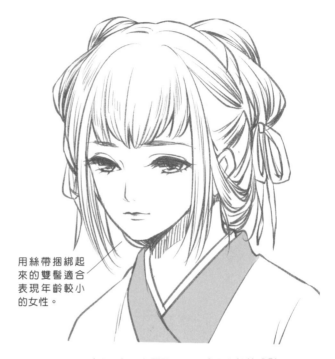

正面髮髻　　　　　　　　　　**背面髮髻**

女性的髮髻盤起時，可以盤得鬆散些，髮絲隨
重力下墜可以為人物增加隨性的感覺。

用絲帶捆綁起
來的雙髻適合
表現年齡較小
的女性。

髮髻是將頭髮束在一起，在頭頂、頭側或腦後盤繞成髻。
女性的髮髻根據年齡、身分和朝代的不同有所區別。

不同角度的髮髻

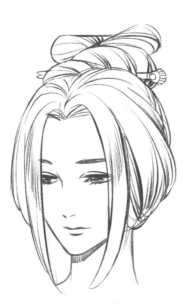
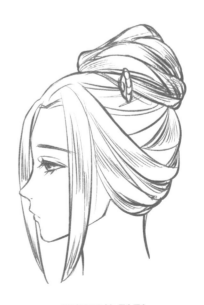

正面的髮髻　　　　　　**半側面的髮髻**　　　　　　**正側面的髮髻**

男性髮髻的表現

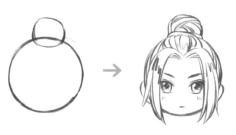

相對於女性多樣的髮髻，男性的髮髻則多以束髮為主。束髮的位置通常在頭部的上方。

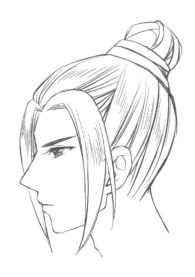

正側面的髮髻

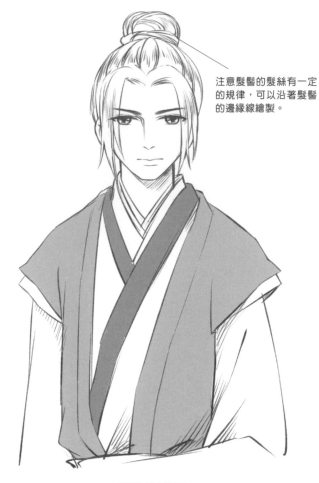

注意髮髻的髮絲有一定的規律，可以沿著髮髻的邊緣線繪製。

髮髻的表現

不同款式的髮髻

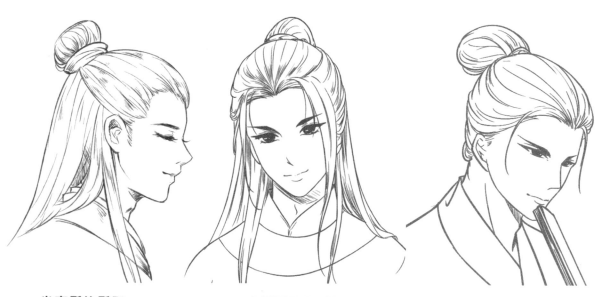

半束髮的髮髻　　　　**束髮馬尾的髮髻**　　　　**簡單輓起的髮髻**

2.2.3 理雲鬢

　　髮式對古代女性的頭部來說具有重要的裝飾作用，能增加外形的魅力。古代女性的髮式造型多樣，不同的髮髻樣式也有繁簡之分。接下來學習幾種常見髮髻的畫法吧！

髮髻的扭轉與纏繞

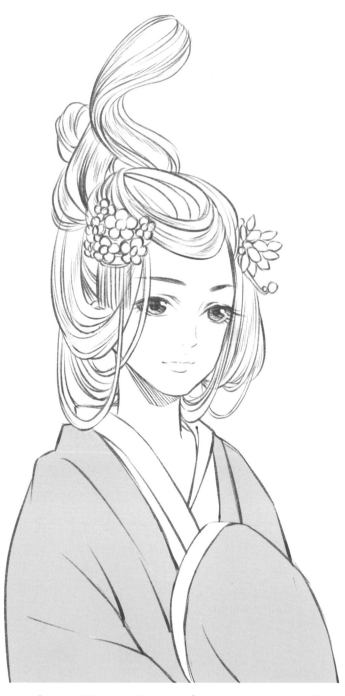

在繪製時，將髮型進行簡單分區，使髮型結構更明確。

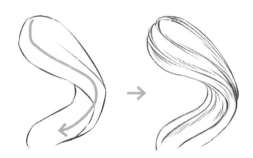

先畫出髮髻的扭轉方向，在此基礎上畫出髮絲，形成完整的髮髻。在轉折的地方線條密集一點，其他地方的線條稀疏。

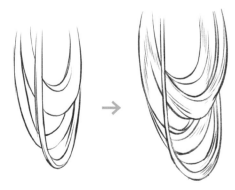

古時有「當窗理雲鬢，對鏡貼花黃」以及「玉碎香消實可憐，嬌容雲鬢盡高懸」的詩句，這些詩句中的「雲鬢」正是用來形容女子柔美如雲的頭髮。

分成三束能更好地表現出前後的遮擋關係，靠前的髮束線條稀疏，靠後的髮束線條密集。

古風Q版女性常見髮髻

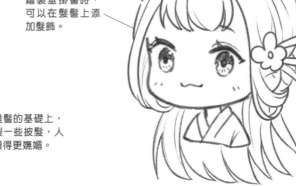

繪製垂掛髻時，
可以在髮髻上添
加髮飾。

在高椎髻的基礎上，
再繪製一些披髮，人
物會顯得更嫵媚。

丱髮上再畫出一小
撮髮絡，人物會顯
得更加活潑可愛。

經典的百合髻髮式，在前
額可以添加一兩束髮絲。

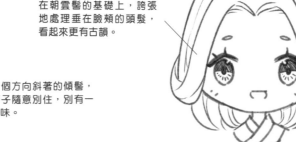

在朝雲髻的基礎上，誇張
地處理垂在臉頰的頭髮，
看起來更有古韻。

向一個方向斜著的傾髻，
用簪子隨意別住，別有一
番韻味。

冠青絲

學習了古風女性的髮型之後，現在我們再來看看男性的髮型。男性把頭髮盤成髮髻，叫作「結髮」，然後再戴上帽子，叫作「成人」。

冠髮的表現

最常見的古代男性髮型便是將頭髮束於頭頂。

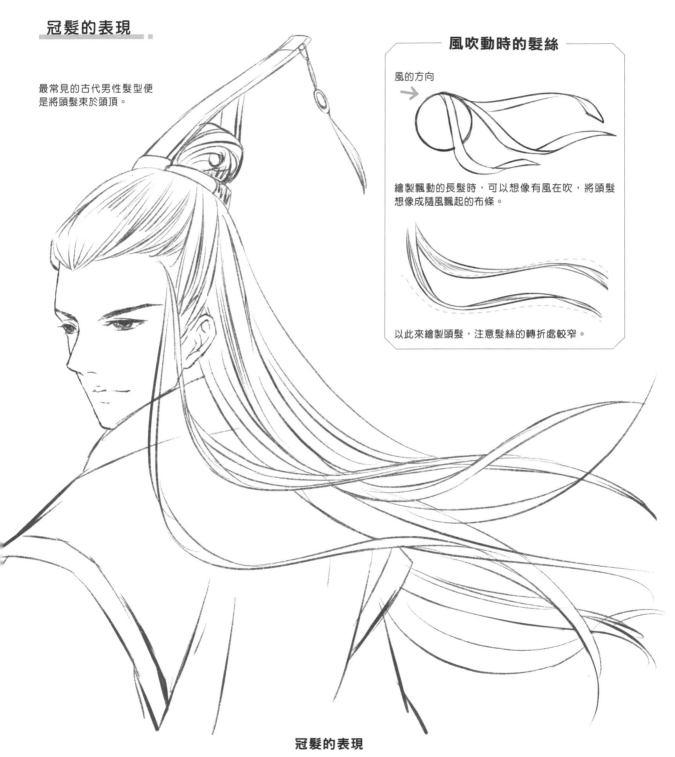

風吹動時的髮絲

風的方向 →

繪製飄動的長髮時，可以想像有風在吹，將頭髮想像成隨風飄起的布條。

以此來繪製頭髮，注意髮絲的轉折處較窄。

冠髮的表現

古代人講究鬍髮乃父母所賜，成年男子的頭髮是不能剪的，由於披髮不方便，因此需要束起來。影視劇和漫畫中的男性也有披髮的造型，這是古風的演變和美化。

古風 Q 版男性常見髮髻

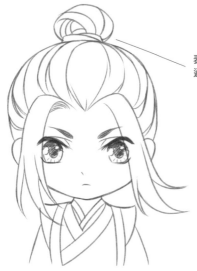

表現士兵的髮髻，
通常會稍有傾斜。

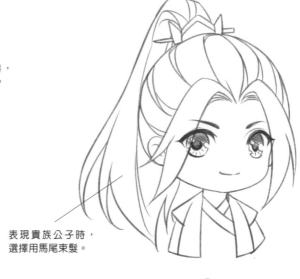

表現貴族公子時，
選擇用馬尾束髮。

披髮適合用來表現
放蕩不羈或高冷的
人物。

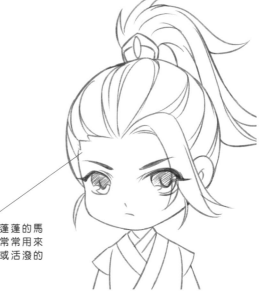

短髮和亂蓬蓬的馬
尾束髮，常常用來
描繪浪人或活潑的
年輕人。

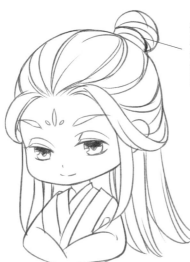

整齊的束髮以
及披在身後的
長髮，一眼就
能看出人物的
斯文氣質。

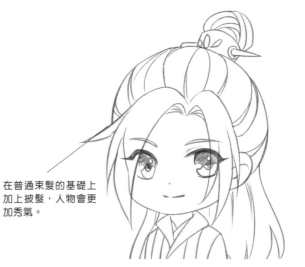

在普通束髮的基礎上
加上披髮，人物會更
加秀氣。

各個朝代的髮型展示

不同時期流行著不同的髮型，一起來看看不同朝代的人物所梳的髮型吧！

女性的不同髮型

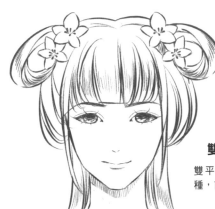

雙平髻（秦）

雙平髻是雙掛髮式的一種，前額有瀏海。

丱髮（秦）

丱髮為兒童或未婚少女的髮式。

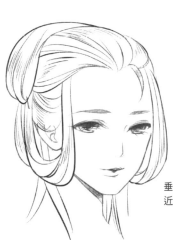

垂耳髻（漢）

垂耳髻的特點是在耳朵附近有頭髮垂下。

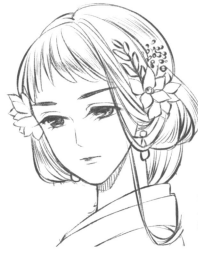

垂髻（漢）

髮髻在耳側，是最早的束髮演變過程。

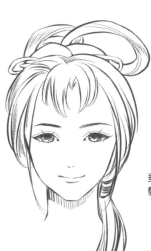

垂鬟分髾（漢）

垂鬟分髾是未出室少女的髮式。

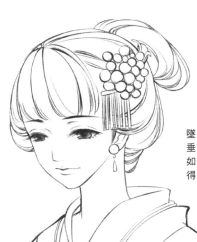

墜馬髻（漢）

墜馬髻指一種偏側倒垂的髮髻，因其樣式如同騎馬墜落之態而得名。

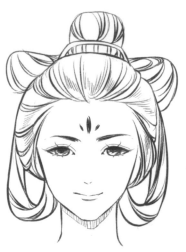

十字髻因髮髻呈「十」字而得名。

十字髻（魏晉）

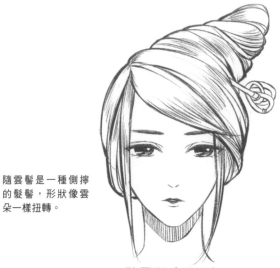

隨雲髻是一種側擰的髮髻，形狀像雲朵一樣扭轉。

隨雲髻（魏晉）

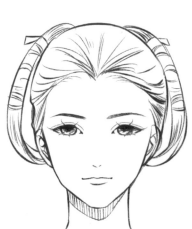

垂掛髻具有柔美書卷氣的特點，適合表現柔弱的閨閣女子。

垂掛髻（漢代）

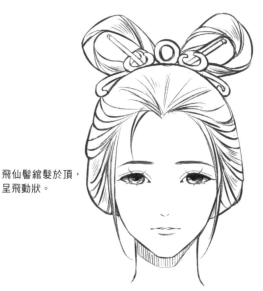

飛仙髻縮髮於頂，呈飛動狀。

飛仙髻（漢）

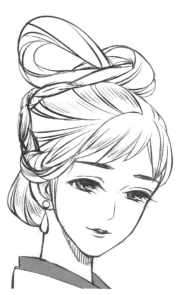

百合髻是屬於平髻類的髮型。

百合髻（唐）

雙丫髻是雙掛式中最常見的髮式，前額有瀏海，多用於侍婢和丫環。

雙丫髻（宋）

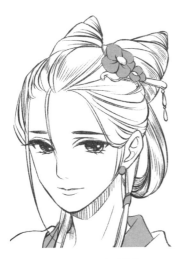

螺髻也可以叫作雙螺髻，是江南女子偏愛的一種髮式，造型簡單，在民間廣為流行。

螺髻半側面（明代）

螺髻正面（明代）

兩把頭是滿族婦女常見的髮式，也叫作二把頭。

大拉翅是滿族進關以後流行的，因此也被稱作"大京樣"。

兩把頭（清）

大拉翅（清）

馬尾束髮是傳統束髮的演變，髮梢並不在頭頂，而是像馬尾一樣垂下來。

各個朝代都有披髮，只是在就寢或沐浴時的髮型平時都是束髮。

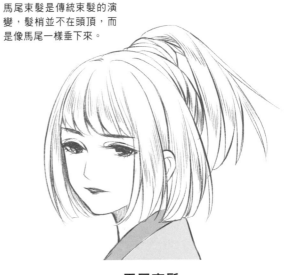

披髮

馬尾束髮

男性的不同髮型

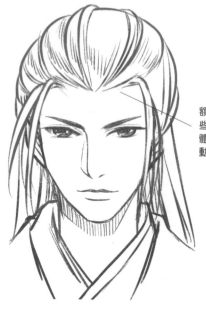

額頭留有一些碎髮，整體會更加生動。

露出額頭的束髮

秦朝時男性會將頭髮束起，向後梳的束髮可露出額頭，是普通人物常見的髮型之一。

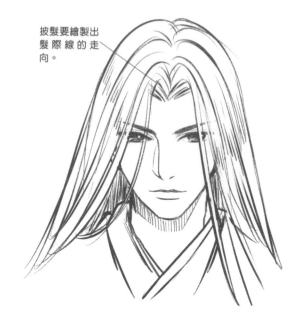

披髮要繪製出髮際線的走向。

披肩長髮

古代男性很少披髮，而在古風漫畫或影視作品中，為刻畫人物狂放不羈的形象，會用披髮表現。

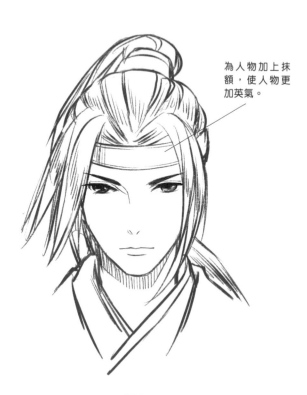

為人物加上抹額，使人物更加英氣。

馬尾束髮

馬尾束髮通常用來表現貴族公子，臉部兩側的垂髮則是為了使臉部美觀。

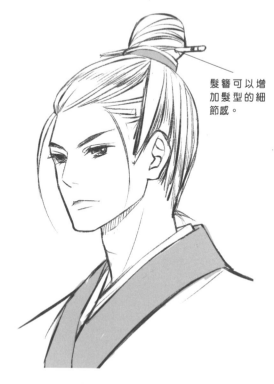

髮簪可以增加髮型的細節感。

全部束起來的髮型

這是男性最常見的一款束髮髮型，將頭髮束成髻，並用髮簪固定。

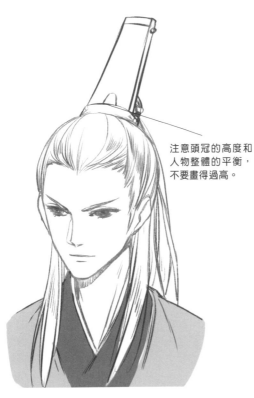

注意頭冠的高度和
人物整體的平衡，
不要畫得過高。

公子的束髮

這款戴冠束髮的髮型在表現貴族公子時經常用到。

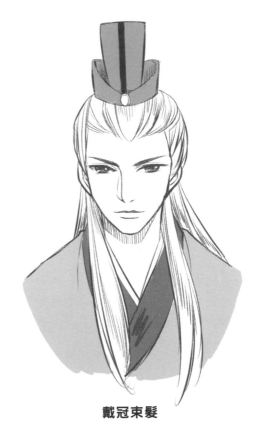

戴冠束髮

和左邊的髮型一樣，戴冠的髮型多用於表現貴族公子。

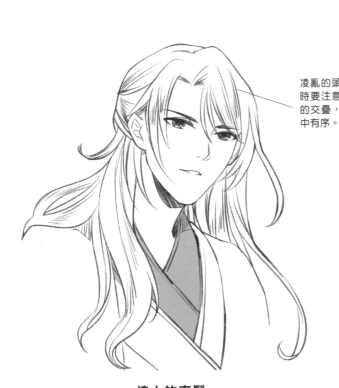

凌亂的頭髮在表現
時要注意頭髮之間
的交疊，要做到亂
中有序。

浪人的束髮

浪人髮型最大的特徵就是不修邊幅，用較
凌亂的線條表現人物的不拘小節。

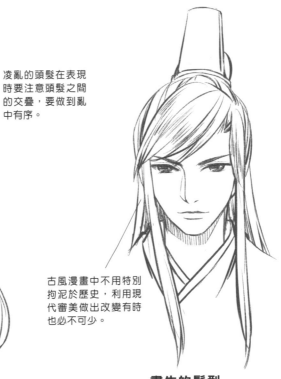

古風漫畫中不用特別
拘泥於歷史，利用現
代審美做出改變有時
也必不可少。

書生的髮型

在前額畫一些頭髮，表現出人物內斂的性
格，這款髮型尤其適合書生。

2.3 古風髮飾的造型與設計

古人很重視頭髮的裝飾，不同的髮飾還可以確定人物的等級。

髮飾是用來裝飾頭髮的，有的髮飾還可以起到固定頭髮的作用。下面就來看看髮飾的具體作用有哪些吧！

男性的髮飾

在髮髻上綁一條布帶，起到固定與裝飾的作用。

將包頭巾想像成長方體、梯形和三角形組成的幾何圖案來繪製。

垂掛的下端也是一種裝飾效果。

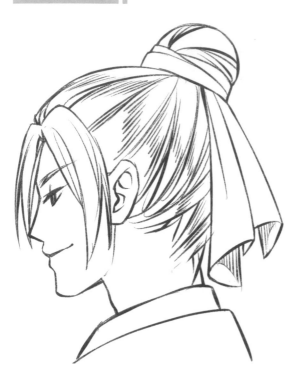

佩戴頭巾的古風人物

古代男子用來紮頭髮的布條叫作包頭巾，根據材質又分為青布頭巾、粗布頭巾等等。

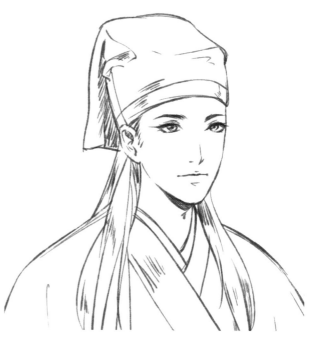

佩戴頭冠的古風人物

除了束髮，男性也常佩戴頭冠，古時男子有冠禮，代表成年的一種儀式。

繪製束髮的髮飾前，要確定頭部的形狀和髮型，再添加束髮和髮飾。

用髮飾包裹束髮是男性最常見的一種髮型，髮飾在此處的作用就是將頭髮固定在頭頂。

女性的髮飾

雙股插在頭髮裡,起到固定的作用。

髮釵上鑲有花朵形狀的寶石,下面還有吊墜。

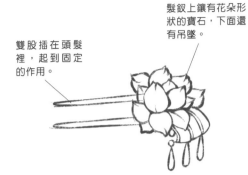

髮釵

髮釵是由兩股簪子組合成的一種髮飾,釵既可以用來縮住頭髮,也可以把帽子別在頭上。

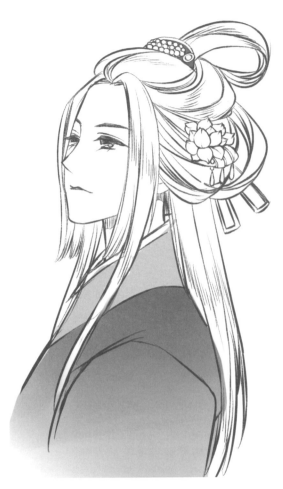

佩戴髮飾的古風人物

髮簪

髮簪也是起固定作用的頭飾。在前端雕刻成植物、動物、吉祥器物等紋飾。

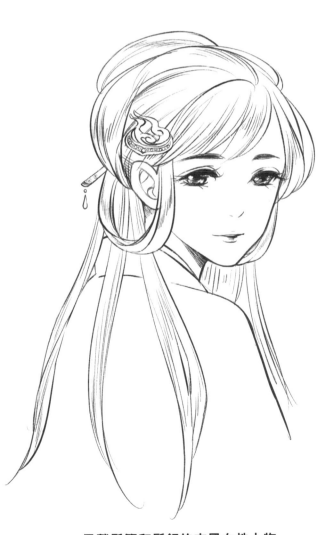

佩戴髮簪和髮釵的古風女性人物

篦上也鑲有寶石。

篦既可以篦頭髮,也可以固定頭髮。

篦

篦是一種密齒梳,在古時候既是一種篦汙去癢的理髮工具,同時也可以起到裝飾的作用。

2.3.2 形式多樣的髮飾

髮飾是指用來固定和裝飾頭髮的一種首飾。 古代人物的髮型以綰髻為主，髮髻綰成之後，就要設法將其固定，最常用的綰髻髮飾便是髮簪。

頭頂的髮飾

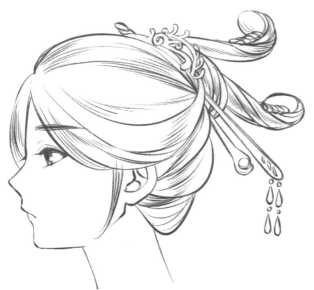

佩戴髮簪與髮釵的女性

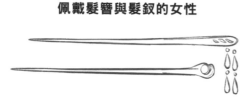

髮簪與髮釵佩戴的位置

髮釵插於髮髻前方，髮簪則斜著插在髮髻的下方。

插在頭頂髮髻上的髮釵可以起到固定頭髮的作用。

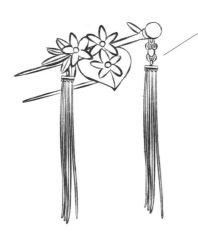

花草樣式是常見的一種髮釵樣式，下端的流蘇讓髮釵看上去更嫵媚。

髮釵的樣式十分豐富，主要變化多集中在釵首，常見的樣式有花卉與祥獸等形狀。

髮釵的位置

較低的盤髮加上髮釵的造型顯得低調溫婉，適合溫柔的人物。

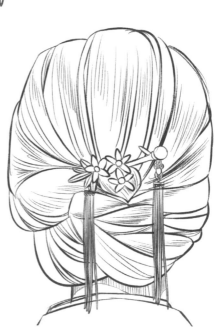

背面的佩戴效果

前額的髮飾

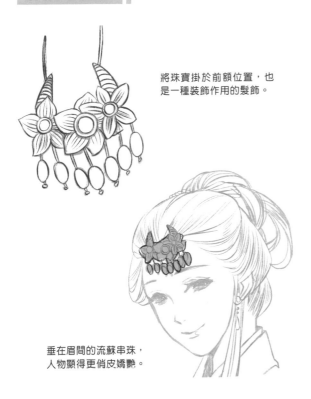

將珠寶掛於前額位置，也是一種裝飾作用的髮飾。

垂在眉間的流蘇串珠，人物顯得更俏皮嬌艷。

除了頭頂、側面、背面可以佩戴髮飾之外，前額也可以佩戴髮飾作為裝飾。通常前額的髮飾為刺繡抹額或珠寶玉串。

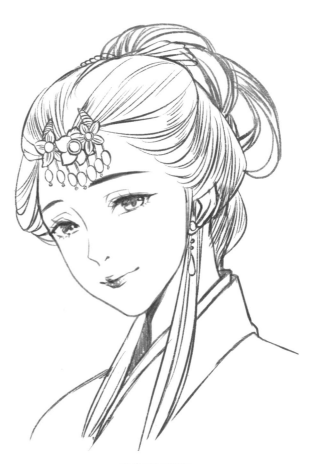

前額的髮飾

不同樣式的髮飾

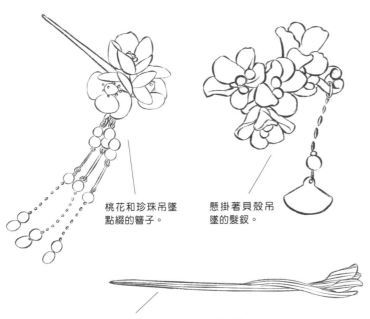

桃花和珍珠吊墜點綴的簪子。

懸掛著貝殼吊墜的髮釵。

款式簡潔修長、圖案高雅的玉簪。

花鳥蝴蝶裝飾的點翠。

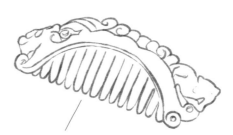

玉梳，一種插梳，玉質品造型美觀獨特。

2.4 增加古韻的髮冠

冠在古代是頭上裝飾的總稱，用以表示官職、身分與禮儀之用。下面就來看看包括髮冠在內的男性頭飾的畫法吧！

2.4.1 常見男性首服的樣式

「首服」又稱作「頭衣」，泛指一切裹首的物品。男性的首服款式包括冠、冕、弁、幘，都是用來固定頭髮的，其中冠是專門供貴族戴的帽子。

髮冠的作用

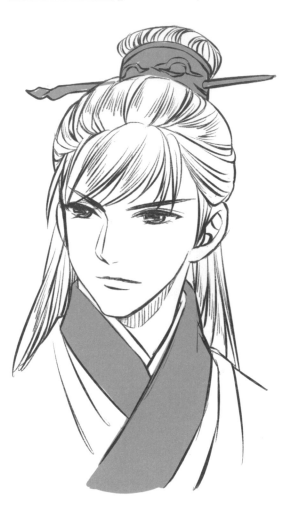

髮冠的固定作用

髮冠的款式種類很多，通常是用髮簪貫插在頭髮上，讓髮髻穩定，用纓裝飾髮冠。再將纓帶垂下使髮冠牢固，起到美觀的作用。

> 💡 **小提示**
>
> 起初，髮冠是套在束起的髮髻上的罩子，人們戴髮冠只是為了美觀，樣式也沒有什麼具體的規定。商朝開始出現冠服制度，到了漢代，通過冠帽就可以區分出一個人的身分和等級。

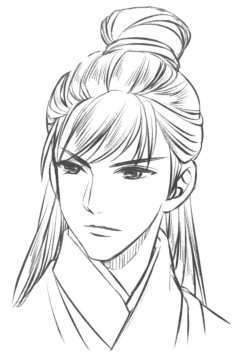

先將頭髮束成髮髻，再佩戴髮冠。

先將髮冠想像成幾何體的管狀物，髮簪則用細長的棍狀表示。

冠多用皮革、布帛製成，貴族中也常見玉質髮冠。

不同的髮冠

緇布冠是一種黑布做成的冠。古人始行冠禮初加緇布冠、次加皮弁、再加爵弁。在祭祀時也會使用。

緇布冠

古代御史等執法官吏戴的帽子，後指御史等執法官吏。

獬豸冠

小冠是束在頭頂的冠，也稱束髻冠。通常為皮製，朝禮賓客、文官和學士所戴。

小冠

常見的一種官帽，較多用於文人或公子。

髮冠

梁冠為在朝文官所戴，冠上有梁為記，以梁的多少來分等級爵位。

梁冠

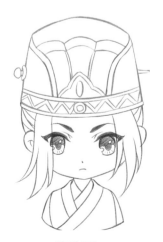

遠游冠類似於通天冠。諸王所戴漢以後歷代都沿用，至元代廢除。

遠游冠

2.4.2 如何用幾何形表現冠帽巾幘

古代按禮儀規定，二十歲為成人，士戴冠，庶人則束巾，幘是套在冠下覆髻的巾，用以整收亂髮。下面我們來學習如何用幾何圖形來表現冠帽巾幘。

用幾何形繪製冠帽

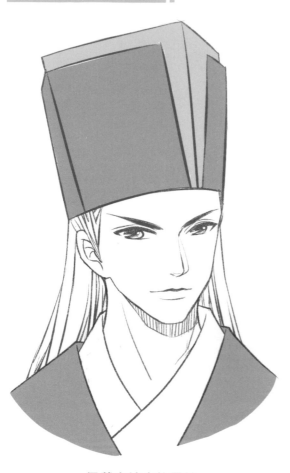

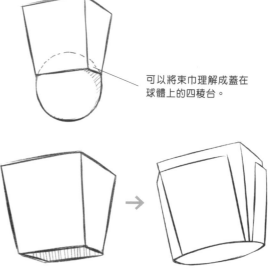

可以將束巾理解成蓋在球體上的四稜台。

先畫出一個四稜台。

然後在四稜台的基礎上畫上束巾的樣式。

佩戴東坡巾的男性

東坡巾屬於一種硬裹巾，形狀類似於帽子，為文人雅士、隱士所喜愛，宋代大詞人蘇軾常戴此巾，亦名為東坡巾。

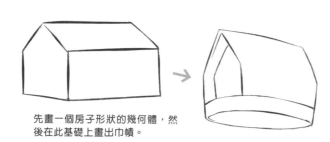

先畫一個房子形狀的幾何體，然後在此基礎上畫出巾幘。

漢末起，以戴巾為雅尚，為文人與武士所好，於是束巾廣被採用。

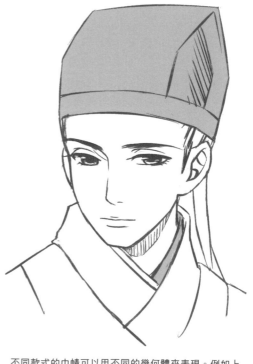

不同款式的巾幘可以用不同的幾何體來表現。例如上圖中的巾幘，便可以用房屋形狀的幾何體來概括。

綸巾的繪製方法

用幾何體畫出綸巾的
基本輪廓。

畫出綸巾的輪廓線和
不同的面。

畫出綸巾上的細節。

綸巾的完成圖。

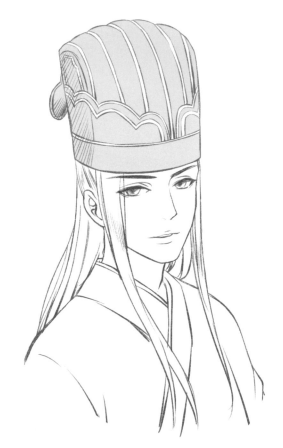

戴綸巾的男性

不同樣式的冠帽

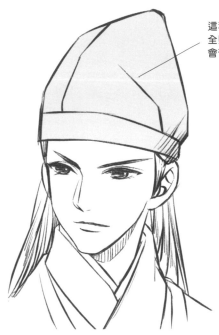

這種樣式的帽子不會完
全貼合頭部曲線，所以
會有凹陷的皺褶。

頂部包裹起來的類似於頭巾的冠帽，將頭頂的頭髮包住。

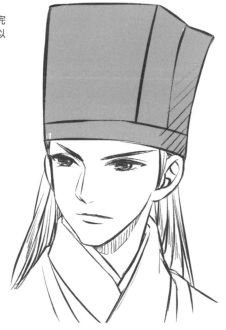

四方形的冠帽，也叫作巾，由二十歲以上的男性佩戴。

前面已經學習瞭解了如何表現古典美人的秀髮，那麼如何繪製飄動的秀髮呢，就在接下來的案例中學習吧！

飛舞的髮絲可以用來描繪很多唯美的場景，在古風漫畫中很常見也很實用。

添加髮飾髮釵可以起到畫龍點睛的作用。

髮絲交錯重疊，亂中有序。繪製時注意髮絲飄動的規律。

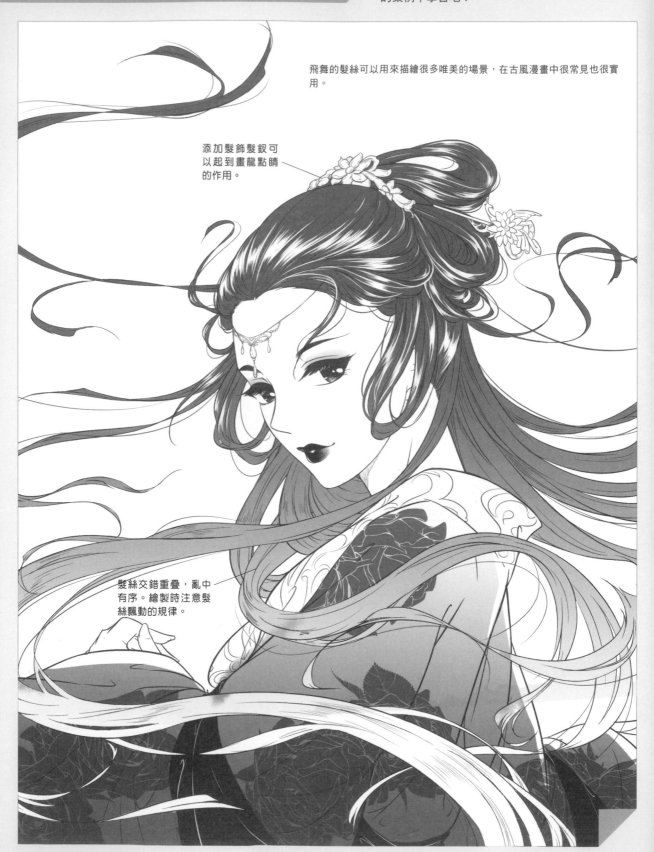

壹 畫出古風女性人物的結構圖，用十字線確定五官基本位置。

貳 畫出整體的草圖。繪製一個頭髮飄動起來的古風美女，注意頭髮飄動時統一方向以及保持髮絲交疊的美感。

叁 將人物的臉部和服裝勾線。臉部線條偏細，人物服裝的輪廓線則使用粗一些的線條。這樣可以讓人物更具立體感。

肆 從髮際線開始勾線，頭髮和頭頂結合得比較緊，顯得比較薄。

伍 腦後的盤髮柔軟鬆散，整個頭髮顯得比較蓬鬆。需要使用疏密不同的線條表現出頭髮的立體感。

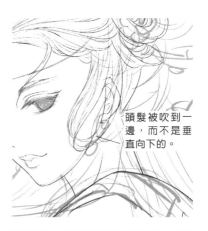

頭髮被吹到一邊，而不是垂直向下的。

陸 垂在鬢角的頭髮隨風飄動，表現出它飄動的動勢，不能垂直向下。

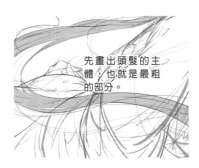

先畫出頭髮的主體，也就是最粗的部分。

柒 將頭髮分解成幾縷頭髮，這樣就可以比較輕鬆地理解多且長的頭髮。

在頭髮的主體外添加細髮絲。

捌 畫出頭髮的主體部分，然後圍繞著這股主要的頭髮，添加出圍繞著的分散的頭髮。這樣就可以把難表現的長髮繪製出來了。

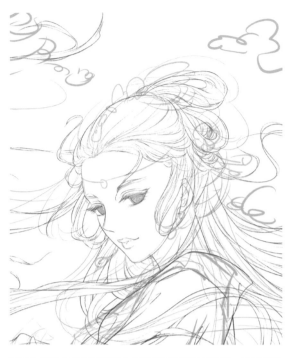

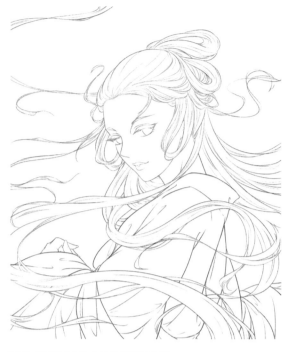

玖 根據之前繪製頭髮的步驟繪製出其餘的頭髮，要注意頭髮之間的遮擋關係以及疏密關係。

拾 將草稿中的多餘線條清理乾淨。

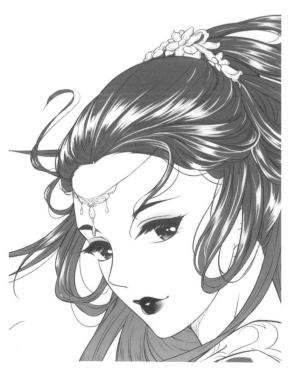

拾壹 使用漸變網點紙表現出髮色。並將人物的眼睛和嘴唇塗黑。

拾貳 畫上高光，給人物的服裝也貼上花紋網點，飄動頭髮的古風美人就完成了。

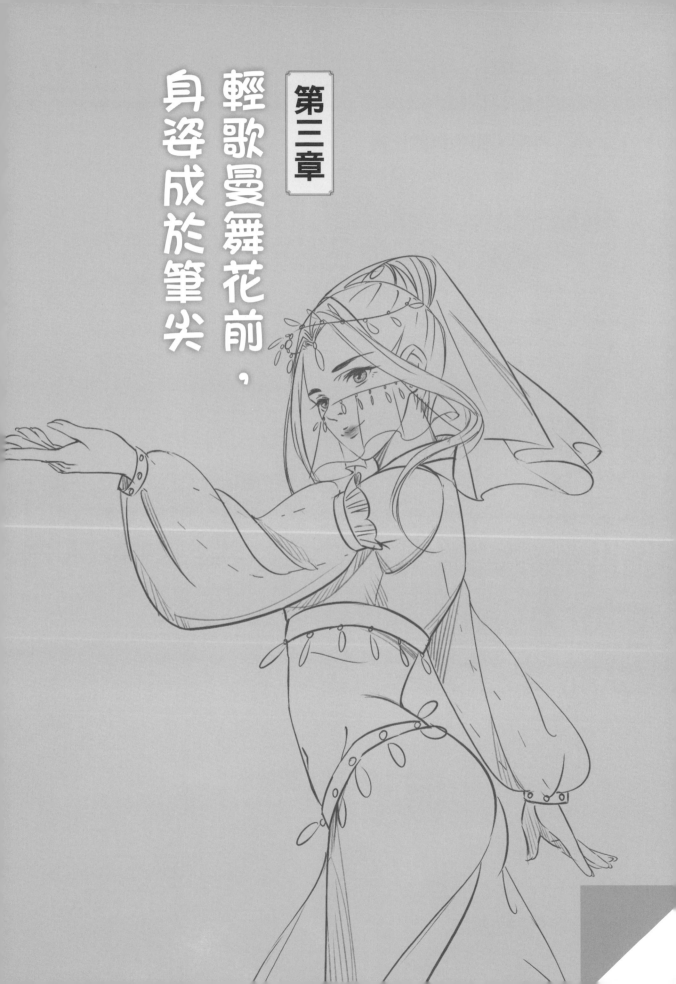

第三章
輕歌曼舞花前，
身姿成於筆尖

3.1 身輕願比蝶，比例在心間

3.1.1 古風人物的身體比例

掌握好古風人物的身體比例是畫好古風漫畫的第一步。

常見男的身體比例

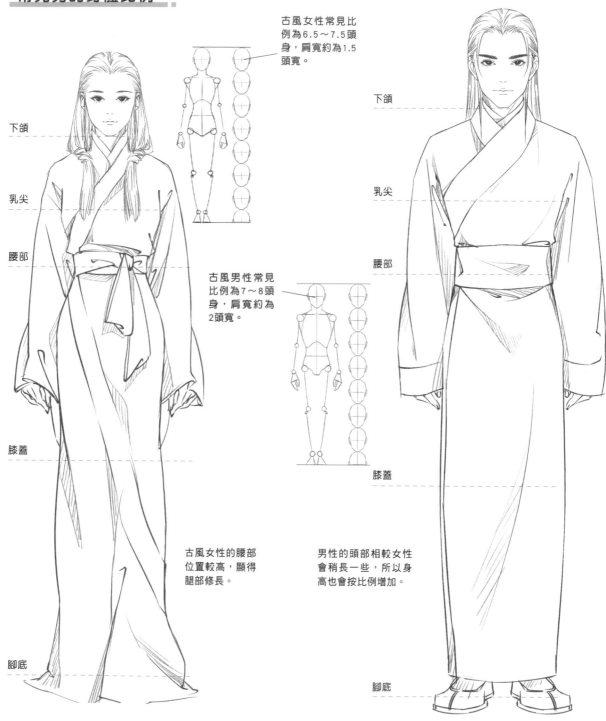

古風女性常見比例為6.5～7.5頭身，肩寬約為1.5頭寬。

下頜

乳尖

腰部

膝蓋

腳底

古風男性常見比例為7～8頭身，肩寬約為2頭寬。

古風女性的腰部位置較高，顯得腿部修長。

男性的頭部相較女性會稍長一些，所以身高也會按比例增加。

下頜

乳尖

腰部

膝蓋

腳底

孩童和老人身體比例

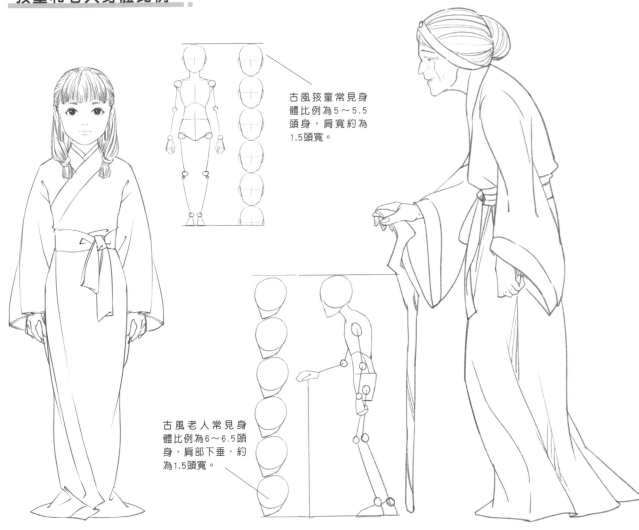

古風孩童常見身體比例為5～5.5頭身，肩寬約為1.5頭寬。

古風老人常見身體比例為6～6.5頭身，肩部下垂，約為1.5頭寬。

古風孩童一般不會使用Q版的2～3頭身來繪製，利用稍大的頭身比來繪製5～12歲的孩童。

老人的佝僂身形在古風漫畫中比成年人顯得矮小。

男性、女性以及孩童不同的身形對比

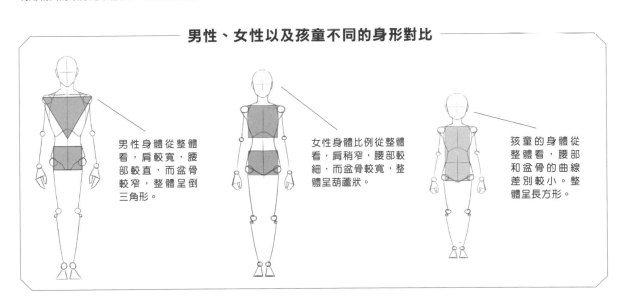

男性身體從整體看，肩較寬，腰部較直，而盆骨較窄，整體呈倒三角形。

女性身體比例從整體看，肩稍窄，腰部較細，而盆骨較寬，整體呈葫蘆狀。

孩童的身體從整體看，腰部和盆骨的曲線差別較小。整體呈長方形。

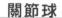

3.1.2 人物關節的概念

利用簡單的關節球我們可以把人體各個部位大致連接起來，把握好人物的重心是人物保持平衡的重點。這是繪製人體和人物動作的基礎。

關節球

在關節人偶的基礎上添加人物的臉部、髮型及服裝，最終畫出完成圖。

肩關節

肘關節

腕關節

髖關節

膝關節

踝關節

先將頭與軀幹及關節球的位置畫出來，就能大致表現出人物的比例及動態，這也是畫人物的關鍵。

根據關節球畫出更多姿態

坐姿

站姿

我們可以根據關節球的運動變化繪製出肌肉，從而畫出各種不一樣的動作。在繪製不同動作時注意關節之間的透視變化。

重心的掌握

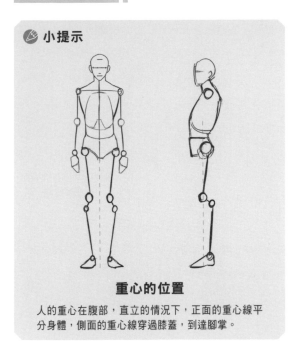

重心的位置

人的重心在腹部，直立的情況下，正面的重心線平分身體，側面的重心線穿過膝蓋，到達腳掌。

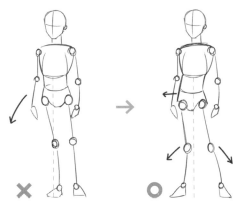

左圖動作的重心線在雙腿之外，只用一隻腳支撐會給人不平衡的感覺。將胯部往前傾，兩腳分開站，使重心線落在兩腿之間，會讓人感覺更平穩。

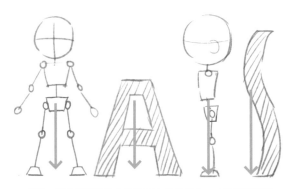

利用A字型來理解站立時正面人物的重心，S字型來理解站立時側面人物的重心。

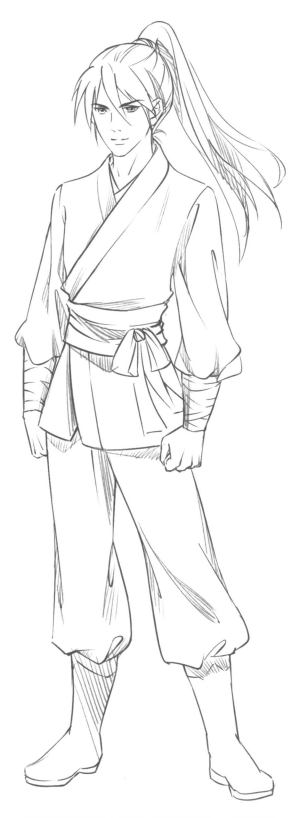

兩隻腳與腹部的重心呈三角形的穩定狀態，人物看起來是平衡的。

3.1.3 軀幹與腰部的體積表現

在古風漫畫中時常會因為人物複雜的服飾而忽略人物的軀幹體積，衣服就會像紙片一樣輕飄飄的。一起來學習人物的軀幹體積如何表現吧。

頸肩關係

頸肩的展示

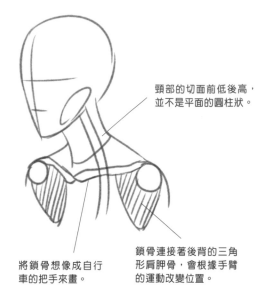

頸部的切面前低後高，並不是平面的圓柱狀。

鎖骨連接著後背的三角形肩胛骨，會根據手臂的運動改變位置。

將鎖骨想像成自行車的把手來畫。

胸腔的體積

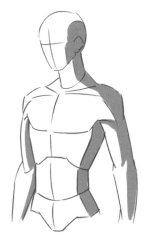

畫半側面的身體時，要表現出人物的體積感，將身體看作有體積的兩個面。

可以將胸腔看成長方體，表現出不同角度胸腔的體積感。

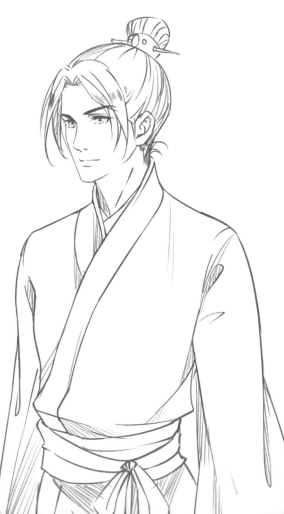

腰與臀部的扭轉

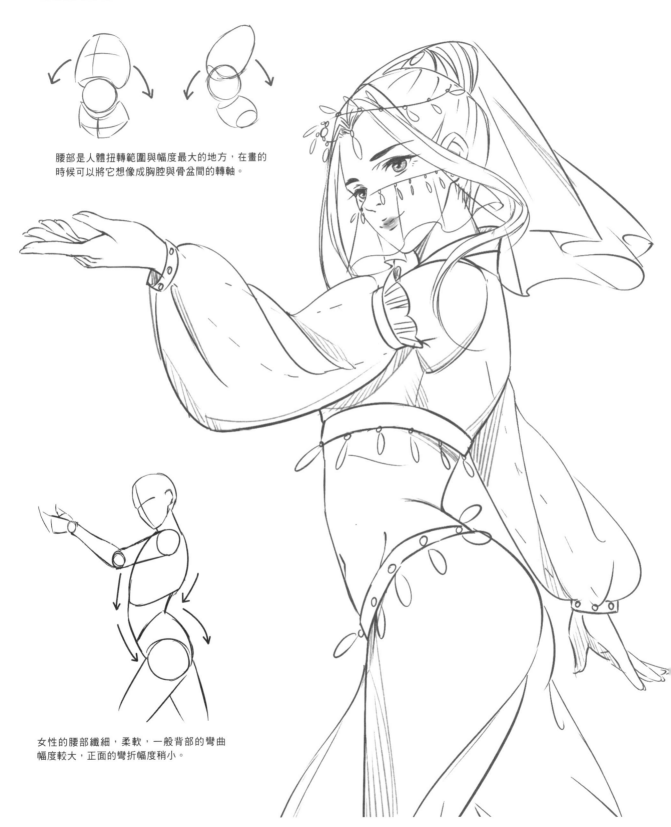

腰部是人體扭轉範圍與幅度最大的地方，在畫的時候可以將它想像成胸腔與骨盆間的轉軸。

女性的腰部纖細，柔軟，一般背部的彎曲幅度較大，正面的彎折幅度稍小。

這樣的姿勢顯出了女性身體的Ｓ形曲線，使女性的身姿更加嫵媚。

3.1.4 手臂與手的姿態

手是僅次於人物臉部的重要部分，在古風繪畫中，畫出女子纖細的手與男子骨節分明的手更能增加人物的魅力，下面就一起來學習如何畫手吧！

手臂及手的比例

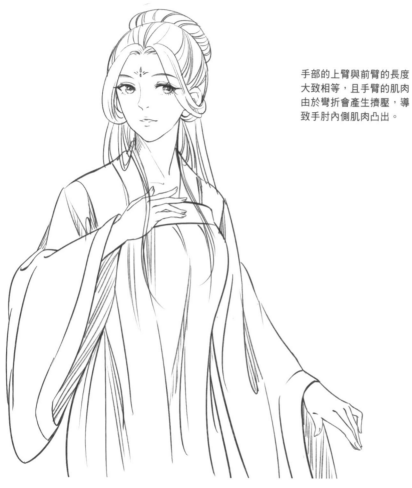

女子手部的展示

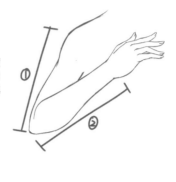

手部的上臂與前臂的長度大致相等，且手臂的肌肉由於彎折會產生擠壓，導致手肘內側肌肉凸出。

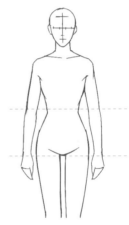

手臂伸直時，手肘在腰的中間，手腕在大腿根部，若將手指攤平，中指的指尖大致在大腿中部。

男女手部比例

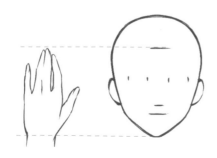

一般手掌的長度為臉部的長度，也就是下巴到髮際線的長度。

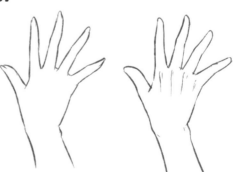

女性的手較為柔軟，男性的手則需要繪製出骨感。

男女手部常見姿態

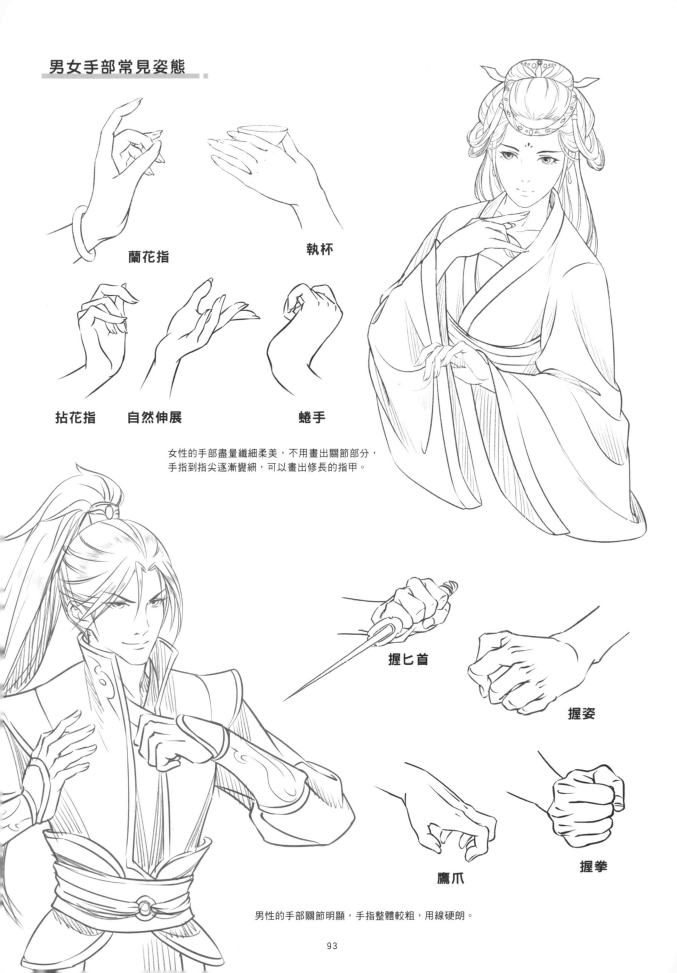

蘭花指

執杯

拈花指　　自然伸展

蜷手

女性的手部盡量纖細柔美，不用畫出關節部分，
手指到指尖逐漸變細，可以畫出修長的指甲。

握匕首

握姿

鷹爪

握拳

男性的手部關節明顯，手指整體較粗，用線硬朗。

在瞭解了古風人物的基本比例與結構以後，來學著畫一些基本的動作吧！

3.2.1 玉立春深，站姿小覽

站姿是漫畫中相當常見且重要的動作，可以說是所有動作的基礎，一起來看一下古風漫畫中常見的人物站姿動作。

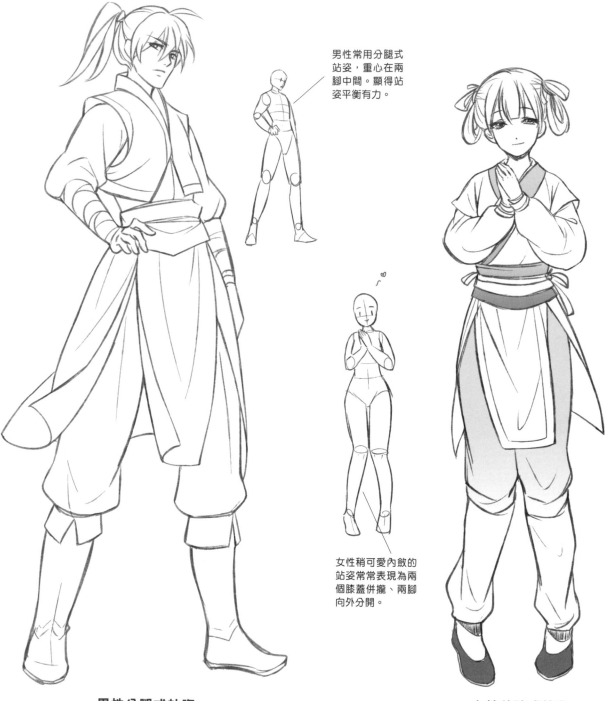

男性常用分腿式站姿，重心在兩腳中間。顯得站姿平衡有力。

女性稍可愛內斂的站姿常常表現為兩個膝蓋併攏、兩腳向外分開。

男性分腿式站姿　　　　　　　　女性並膝式站姿

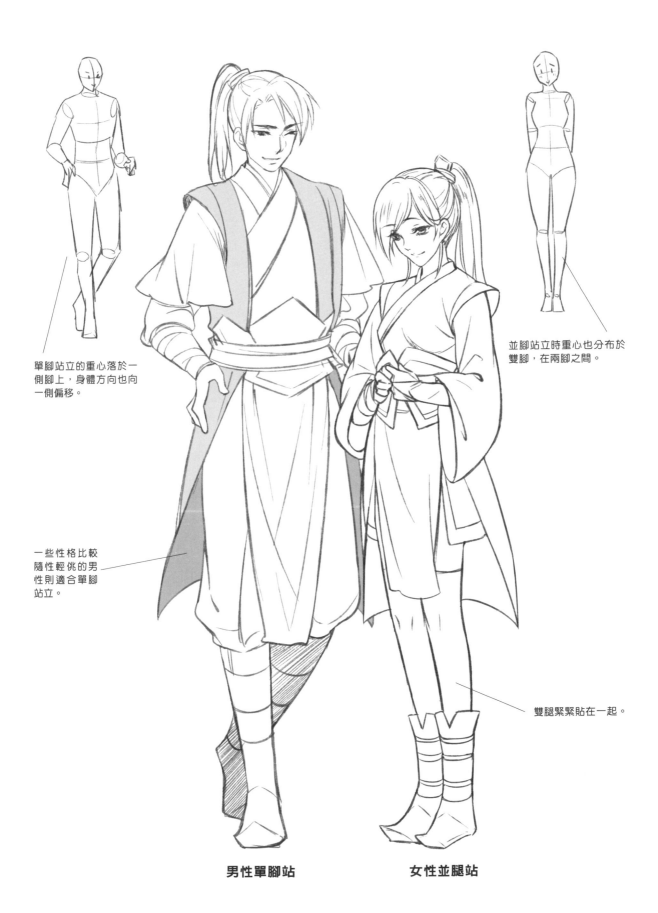

單腳站立的重心落於一側腳上，身體方向也向一側偏移。

並腳站立時重心也分布於雙腳，在兩腳之間。

一些性格比較隨性輕佻的男性則適合單腳站立。

雙腿緊緊貼在一起。

男性單腳站　　　　　女性並腿站

3.2.2 鞦韆花戲，坐姿小覽

在繪製古風人物的坐姿時，要注意坐姿時腿部的透視變化，以及頭身比例的變化。

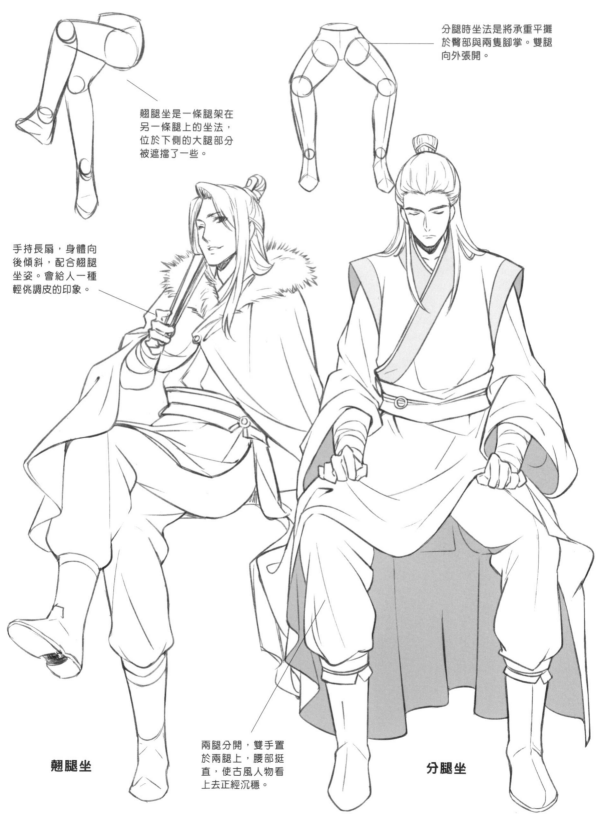

分腿時坐法是將承重平攤於臀部與兩隻腳掌。雙腿向外張開。

翹腿坐是一條腿架在另一條腿上的坐法，位於下側的大腿部分被遮擋了一些。

手持長扇，身體向後傾斜，配合翹腿坐姿。會給人一種輕佻調皮的印象。

翹腿坐

兩腿分開，雙手置於兩腿上，腰部挺直，使古風人物看上去正經沉穩。

分腿坐

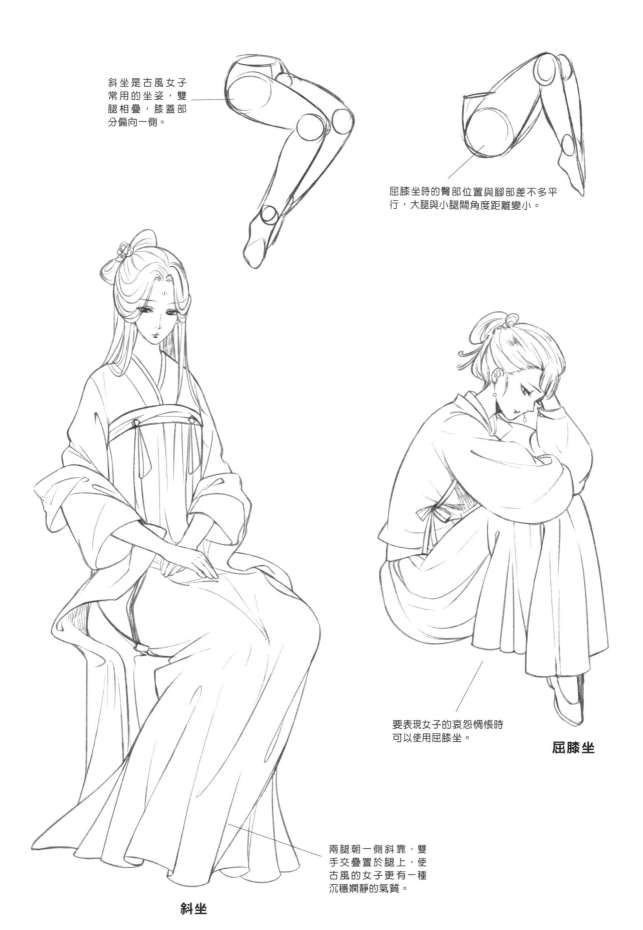

斜坐是古風女子常用的坐姿，雙腿相疊，膝蓋部分偏向一側。

屈膝坐時的臀部位置與腳部差不多平行，大腿與小腿間角度距離變小。

要表現女子的哀怨惆悵時可以使用屈膝坐。

屈膝坐

兩腿朝一側斜靠，雙手交疊置於腿上，使古風的女子更有一種沉穩嫻靜的氣質。

斜坐

3.2.3 獨臥遙夜，躺臥姿小覽

女性的臥姿

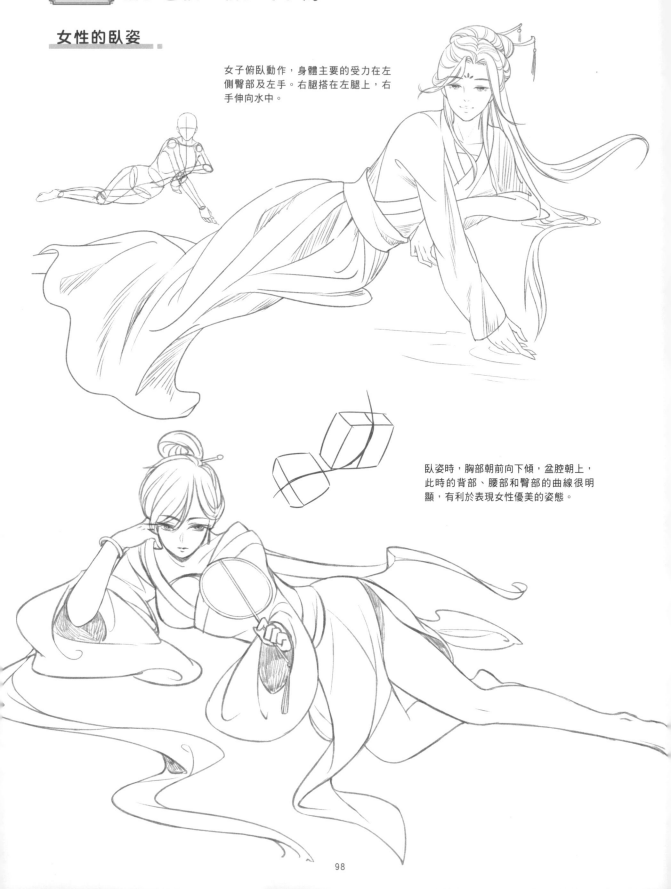

女子俯臥動作，身體主要的受力在左側臀部及左手。右腿搭在左腿上，右手伸向水中。

臥姿時，胸部朝前向下傾，盆腔朝上，此時的背部、腰部和臀部的曲線很明顯，有利於表現女性優美的姿態。

男性的仰躺

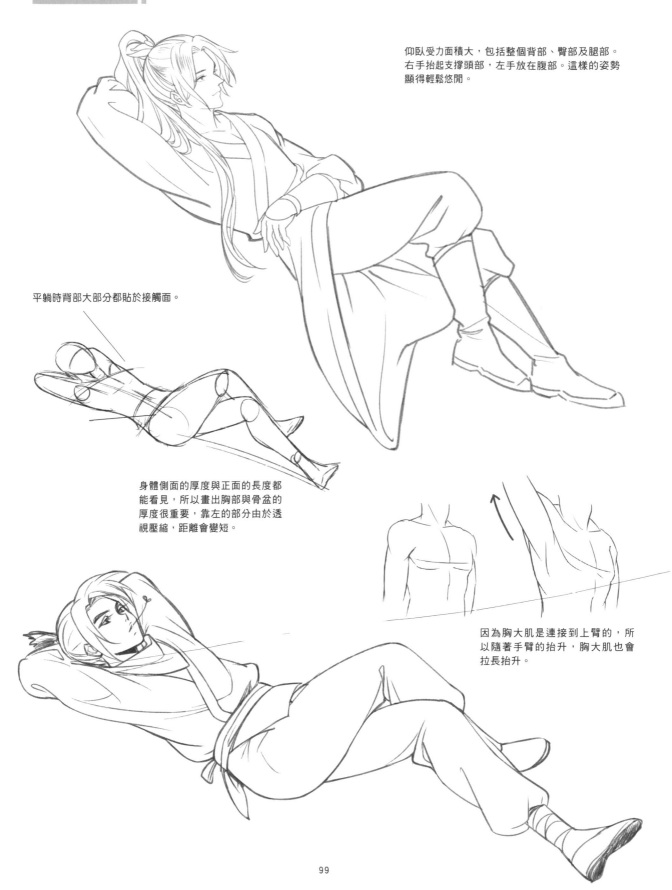

仰臥受力面積大，包括整個背部、臀部及腿部。右手抬起支撐頭部，左手放在腹部。這樣的姿勢顯得輕鬆悠閒。

平躺時背部大部分都貼於接觸面。

身體側面的厚度與正面的長度都能看見，所以畫出胸部與骨盆的厚度很重要，靠左的部分由於透視壓縮，距離會變短。

因為胸大肌是連接到上臂的，所以隨著手臂的抬升，胸大肌也會拉長抬升。

學習了古風人物的人體和動態，我們將它們綜合起來，繪製一個充滿武俠風的人物吧！

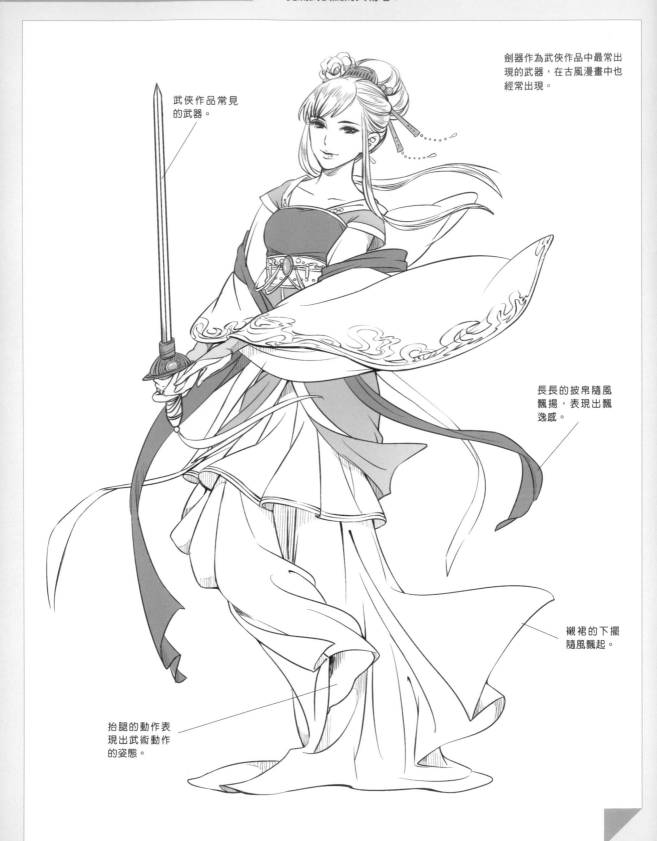

劍器作為武俠作品中最常出現的武器，在古風漫畫中也經常出現。

武俠作品常見的武器。

長長的披帛隨風飄揚，表現出飄逸感。

襯裙的下擺隨風飄起。

抬腿的動作表現出武術動作的姿態。

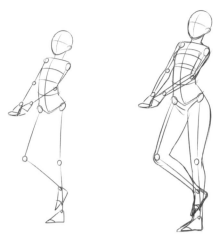

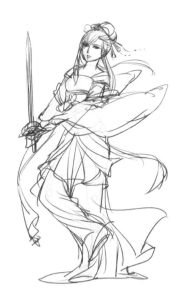

壹 用線條和關節球畫出人物動作的基本動態和結構。注意保持整體結構平衡，重心不要偏移。

貳 根據結構動態圖，畫出人物的基本服飾與髮型草圖。

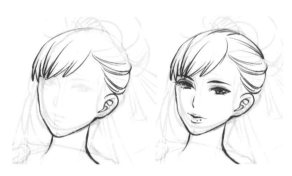

叁 根據草圖畫出人物的五官。眉毛和眼睛的距離不要太遠，眼睛較扁，五官分布均勻。髮型結構處理清晰。

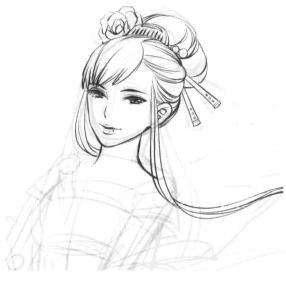

肆 用柔軟的線條畫出髮絲的部分，再添加髮飾細節使整體更加豐富。

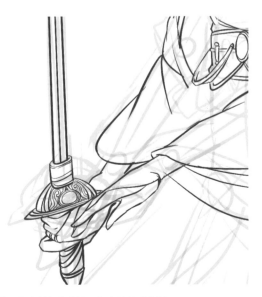

伍 繪製出劍柄的花紋，注意是反手拿劍。

陸 繪製人物拿劍的姿態，手部會有結構的透視，要注意近大遠小的關係。

柒 畫出直裾的外層短裾以及衣服的下擺，注意短裾的皺褶和層疊關係。

捌 畫出裡層的直裾。因為有一隻腳抬起來，要根據抬腳的動作繪製直裾上皺褶的走向。同時，畫出大幅度飄起來的裙擺。

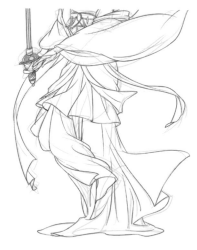

玖 畫出拖地的部分因為堆積而產生的皺褶。

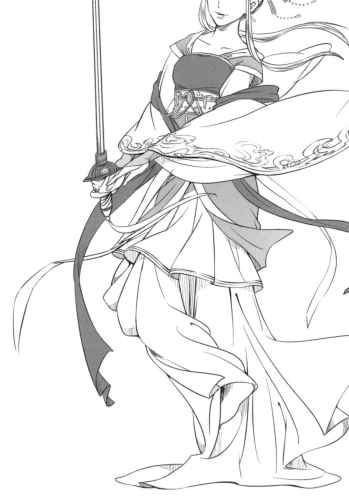

拾 細化線稿，擦掉草圖上多餘的線條，這樣線稿就變得清晰起來了。

拾壹 給衣袖袖口畫出祥雲圖案的花紋，再給整個人物添加一些陰影，完成人物的繪製。

第四章 華美漢服，再現盛世風韻

4.1 漢服的基本結構

華夏的漢服文化博大精深，每一個細節都蘊含了文化的沉積與精妙，因此瞭解了漢服的基礎結構才能夠畫出美麗飄逸的漢服來。

4.1.1 身體與漢服的結合方式

漢服與現代衣服的穿著方式有很大的不同，講究「人穿衣」，避免「衣穿人」，在沒有扣子與拉鍊的古代，人們用非常巧妙的方法將衣服穿在身上。

漢服的基本樣式

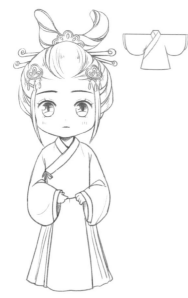

上下分製

主要有襦裙，外衣式的襦裙，或是短褐。

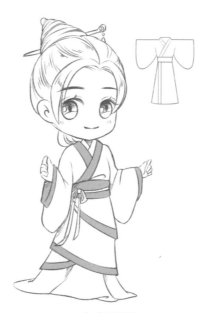

衣裳連製

主要有深衣，以及曲裾、直裾或是襴衫。

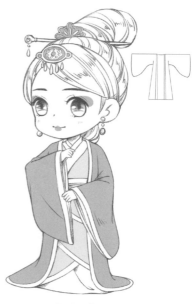

通裁（單件）

主要為褙子、披風、大氅、半臂，及圓領袍服、道袍、直裰和直身。

常見的漢服穿法

將裙擺的一側向身後一層一層地繞腰裹起來。

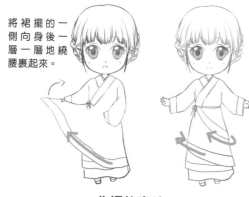

曲裾的穿法

曲裾的特點是裙擺一層一層地裹住身體。在裙擺的一角會有繫帶，裹住身體後繫於腰上。

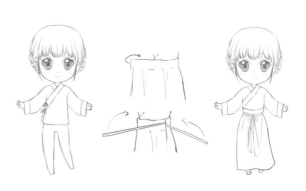

齊腰襦裙的穿法

上下分製的襦裙是在中衣的基礎上繫上襦裙，裙子一般有四條繫帶交叉繫上，然後將裙子圍繞著腰部裹起來。

漢服不同部位的名稱

漢服是擁有悠久歷史的服裝，每個部位都有專屬的名稱，一起來簡單認識它們吧。

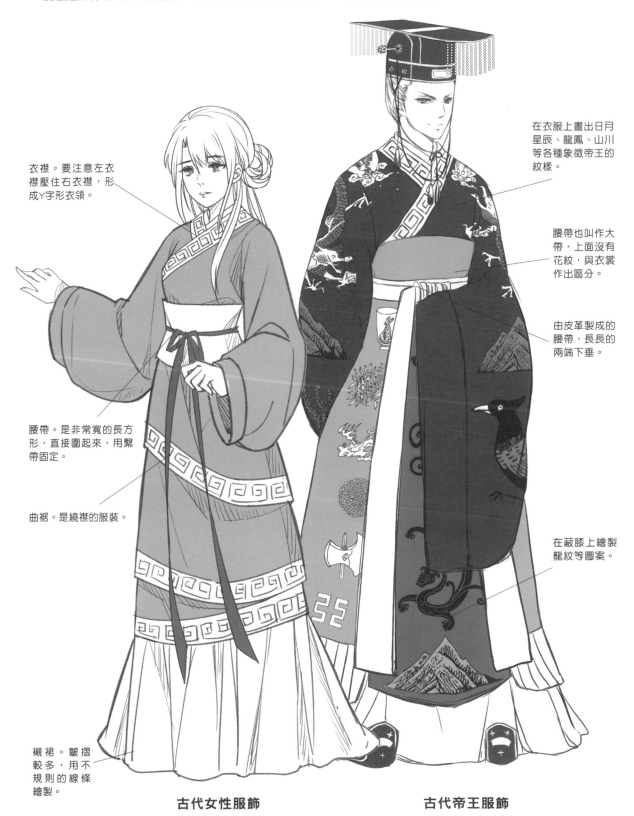

衣襟。要注意左衣襟壓住右衣襟，形成Y字形衣領。

在衣服上畫出日月星辰、龍鳳、山川等各種象徵帝王的紋樣。

腰帶也叫作大帶，上面沒有花紋，與衣裳作出區分。

由皮革製成的腰帶，長長的兩端下垂。

腰帶。是非常寬的長方形，直接圍起來，用繫帶固定。

曲裾。是繞襟的服裝。

在蔽膝上繪製龍紋等圖案。

襯裙。皺摺較多，用不規則的線條繪製。

古代女性服飾　　　　　**古代帝王服飾**

4.2 獨具特色的漢服領

漢服的領部非常講究，每個部分都有豐富的細節和不同寓意。

4.2.1 漢服衣領樣式

漢服的領部從穿著方面就十分講究，左右不可以弄反，否則寓意就會不同，除了常見的Y字形交領外，還有唐圓領等不同的領形。

交領

注意漢服交領的位置，要交互於胸部下方，方便固定。

右衽指領子繫向身體右邊，不可以反過來，左衽為異族或死者的樣式。

交領的位置不是在腋下，而是在靠近腰帶的地方。

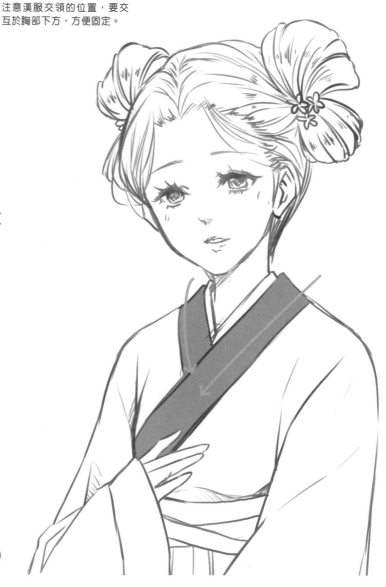

交領要注意領口細節，裡衣外衣都是右衽，繪製時要統一方向。

圓領

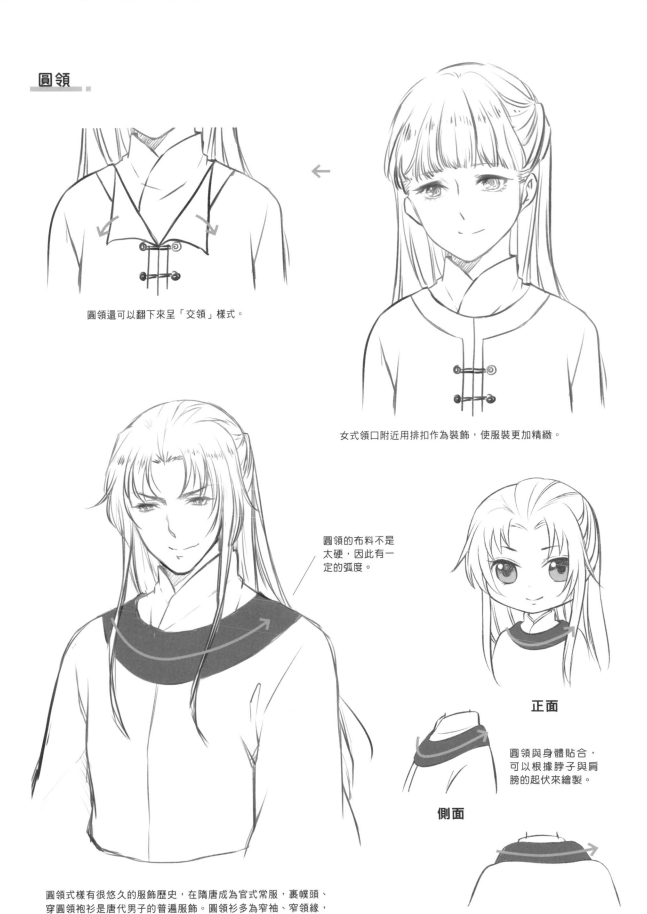

圓領還可以翻下來呈「交領」樣式。

女式領口附近用排扣作為裝飾，使服裝更加精緻。

圓領的布料不是
太硬，因此有一
定的弧度。

正面

圓領與身體貼合，
可以根據脖子與肩
膀的起伏來繪製。

側面

背面

圓領式樣有很悠久的服飾歷史，在隋唐成為官式常服，裹幞頭、
穿圓領袍衫是唐代男子的普遍服飾。圓領衫多為窄袖、窄領緣，
作為常服、便服，男女均可穿著。

4.2.2 衣領的細節處理

漢服的領部有許多細節，包括護領與義領等，在繪製交領時也有很多注意事項。現在就來看看這些細節在服飾上的位置以及它們的畫法吧！

護領與義領

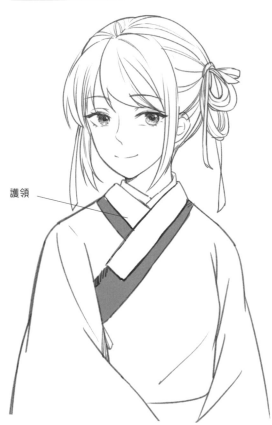

護領

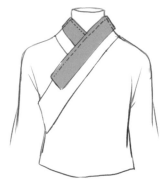

護領是正常衣領之外所加的一層保護衣領的布片，在繪製時要注意護領與衣領的疊加關係和厚度表現。

✐ 小提示

衣領的厚度

衣物是有厚度的，在繪製衣領時，要注意畫清衣領和脖子相交的部分。

✐ 小提示

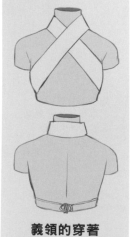

義領的穿著

義領在胸前交叉，背後用帶子繫住。

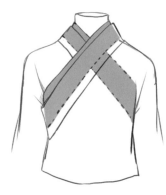

義領是藏在正常衣領之下的，繪製時雖不用畫出來，也要注意透視結構。

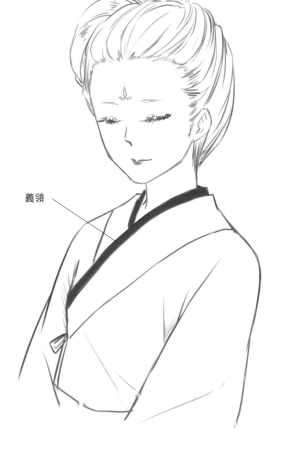

義領

領緣和交領的處理

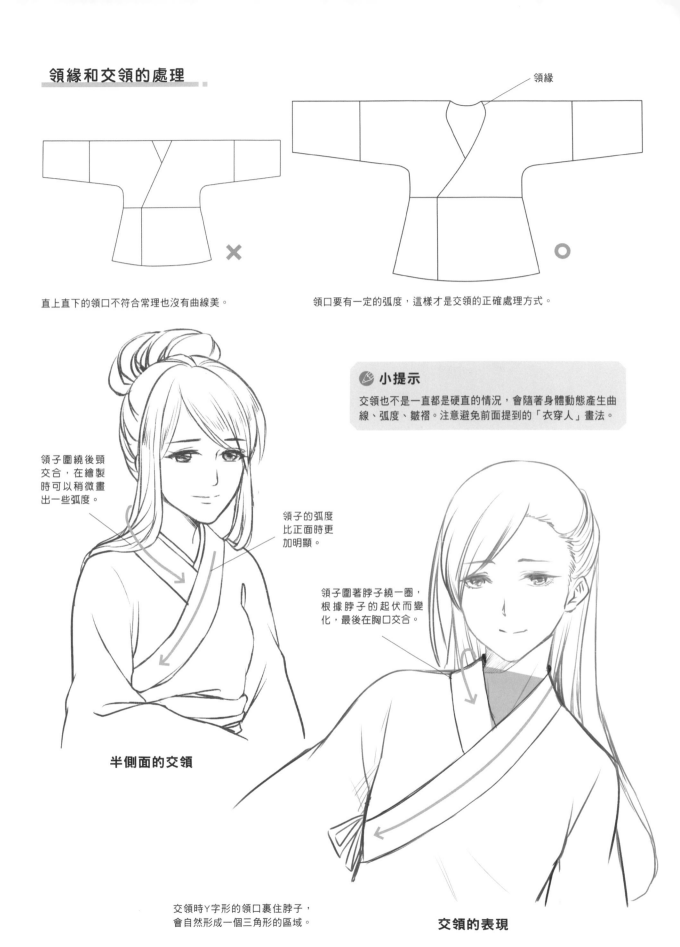

領緣

直上直下的領口不符合常理也沒有曲線美。

領口要有一定的弧度，這樣才是交領的正確處理方式。

領子圍繞後頸交合，在繪製時可以稍微畫出一些弧度。

領子的弧度比正面時更加明顯。

小提示

交領也不是一直都是硬直的情況，會隨著身體動態產生曲線、弧度、皺褶。注意避免前面提到的「衣穿人」畫法。

領子圍著脖子繞一圈，根據脖子的起伏而變化，最後在胸口交合。

半側面的交領

交領時Y字形的領口裹住脖子，會自然形成一個三角形的區域。

交領的表現

4.3 袖口的處理方式

學習漢服袖口的畫法，首先要理解漢服的袂和祛。另外還有漢服寬袖的畫法以及手部與袖口的結合等內容。

4.3.1 漢服的袂與祛

漢服的袖口不僅僅有袖的部分，還包括袂與祛。下面便來瞭解一下這幾個部分分別在什麼位置，再來學習它們的畫法。

女性漢服

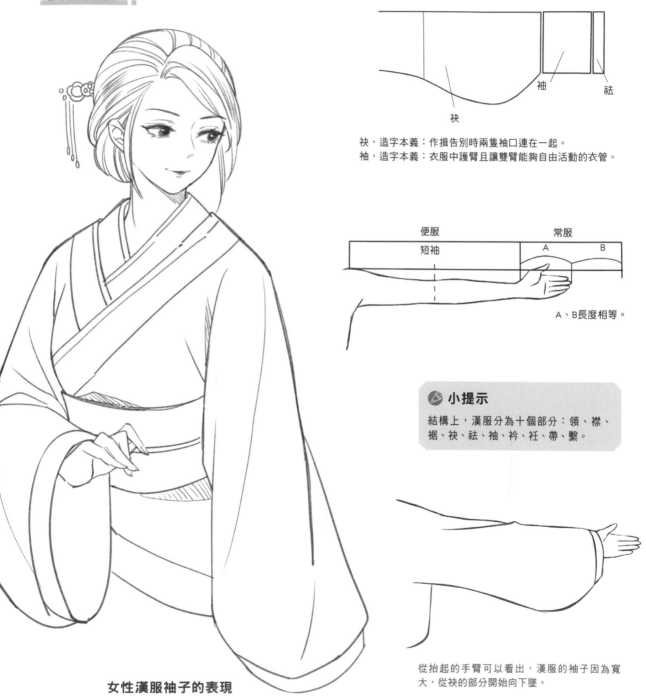

袂，造字本義：作揖告別時兩隻袖口連在一起。
袖，造字本義：衣服中護臂且讓雙臂能夠自由活動的衣管。

便服 短袖 常服 A B

A、B長度相等。

🏵 **小提示**

結構上，漢服分為十個部分：領、襟、裾、袂、祛、袖、衿、衽、帶、繫。

從抬起的手臂可以看出，漢服的袖子因為寬大，從袂的部分開始向下墜。

女性漢服袖子的表現

男性漢服

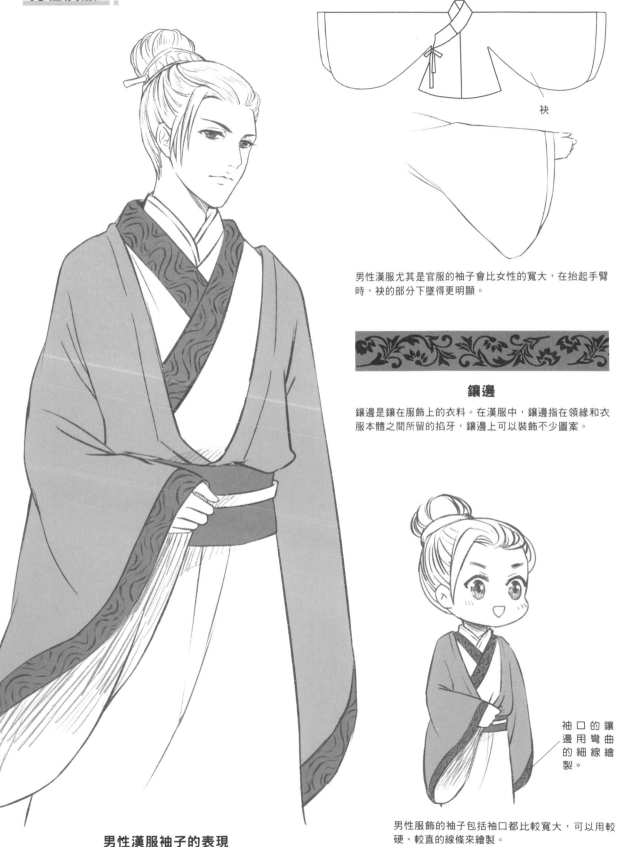

袂

男性漢服尤其是官服的袖子會比女性的寬大，在抬起手臂時，袂的部分下墜得更明顯。

鑲邊

鑲邊是鑲在服飾上的衣料。在漢服中，鑲邊指在領緣和衣服本體之間所留的掐牙，鑲邊上可以裝飾不少圖案。

袖口的鑲邊用彎曲的細線繪製。

男性漢服袖子的表現

男性服飾的袖子包括袖口都比較寬大，可以用較硬、較直的線條來繪製。

4.3.2 寬袍大袖的形狀

寬袍大袖的種類有很多，包括廣袖、方直袖、垂胡袖、琵琶袖、箭袖，等等。無論哪種形狀的袖子，其特徵都是寬大，下面我們以廣袖為例，學習寬袍大袖的畫法。

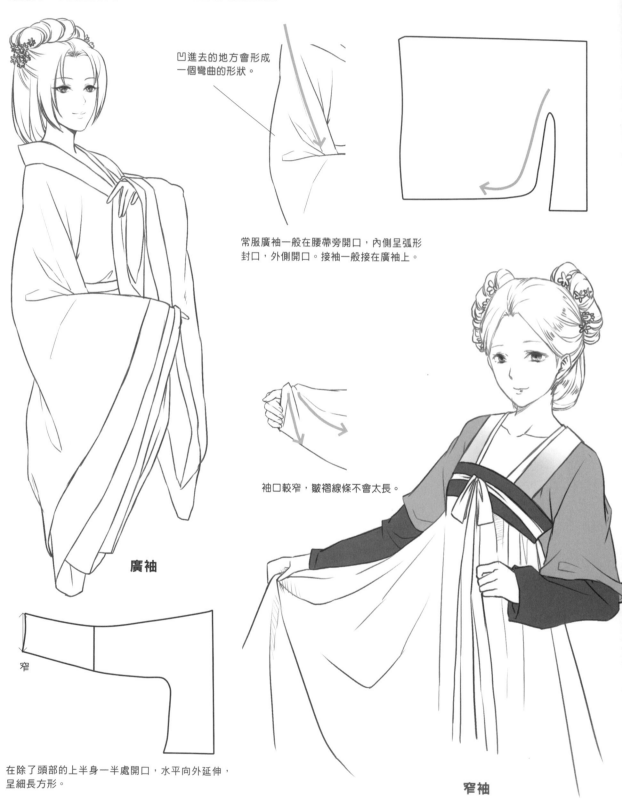

凹進去的地方會形成一個彎曲的形狀。

常服廣袖一般在腰帶旁開口，內側呈弧形封口，外側開口。接袖一般接在廣袖上。

袖口較窄，皺褶線條不會太長。

廣袖

窄

在除了頭部的上半身一半處開口，水平向外延伸，呈細長方形。

窄袖

4.4 漢服不同形制的畫法

漢服的款式多種多樣，根據不同的場合穿著不同款式的衣服，才顯得大方得體。

4.4.1 襦裙

襦裙，由短上衣加長裙組成，即上襦下裙式套裝。襦，短上衣，一般長不過膝。上身穿短衣、下身穿裙子，是漢族傳統服飾的日常衣著之一。

齊胸襦裙

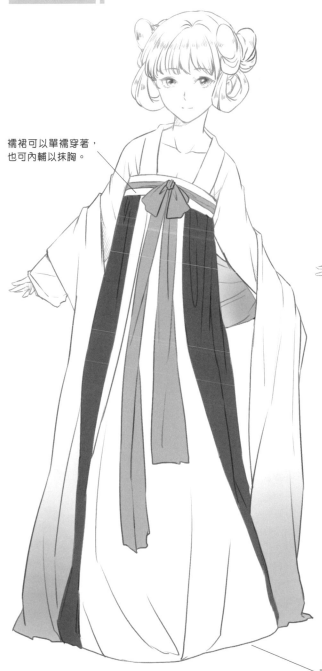

襦裙可以單襦穿著，也可內輔以抹胸。

對襟襦裙上襦為直領，衣襟呈對稱狀，故稱對襟襦裙。

上衣短、下裙長，上下比例體現了黃金分割的要求，具有豐富的美學內涵。

🌀 小提示

襦裙分為齊腰襦裙、高腰襦裙和齊胸襦裙三種。

襦裙在自然下垂時會產生下垂皺褶，用長弧線來表現。

上衣短至腰間，下裙長至腳踝骨之下。

襦裙的表現

襦裙的下擺因為堆積會產生堆積皺褶，可以用短弧線來繪製。

齊腰襦裙

女性的腳部不會露出來，所以畫的時候裙擺會有包裹進去的曲線。男性
襦裙皺褶應該是用筒狀下垂感的方法來畫。

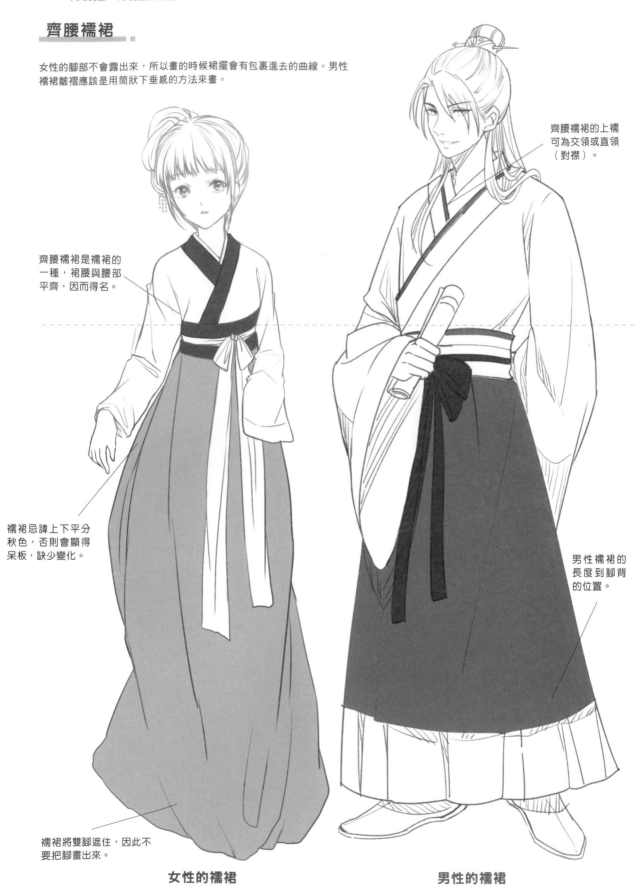

齊腰襦裙的上襦
可為交領或直領
（對襟）。

齊腰襦裙是襦裙的
一種，裙腰與腰部
平齊，因而得名。

襦裙忌諱上下平分
秋色，否則會顯得
呆板，缺少變化。

男性襦裙的
長度到腳背
的位置。

襦裙將雙腳遮住，因此不
要把腳畫出來。

女性的襦裙　　　　　　　　　　**男性的襦裙**

4.4.2 深衣

　　深衣是一種直筒式的長衫款式，這種款式把衣、裳連在一起包裹住身體。分開裁剪，卻又上下縫合，深衣的特點是使身體深藏不露，顯得雍容雅致。

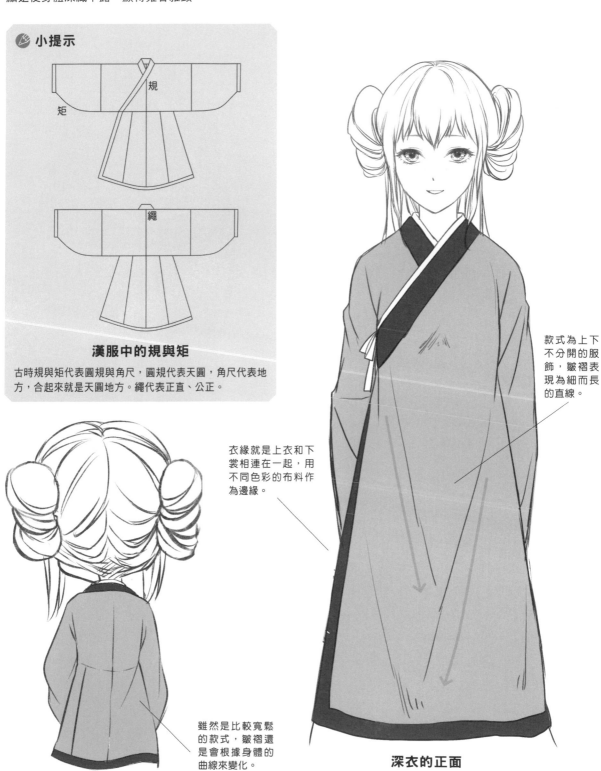

小提示

漢服中的規與矩

古時規與矩代表圓規與角尺，圓規代表天圓，角尺代表地方，合起來就是天圓地方。繩代表正直、公正。

款式為上下不分開的服飾，皺褶表現為細而長的直線。

衣緣就是上衣和下裳相連在一起，用不同色彩的布料作為邊緣。

雖然是比較寬鬆的款式，皺褶還是會根據身體的曲線來變化。

深衣的背面

深衣的正面

穿戴的時候需要將領口中部搭在脖子後方，左邊的領口繫在右胸下方的位置。

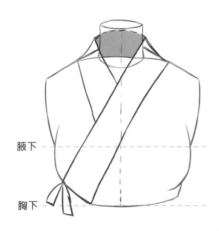

腋下

胸下

左領拉到右胸下方繫好，完成穿戴時後方的領口會自然形成，注意衣領下擺的位置在胸下。

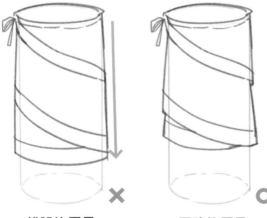

錯誤的層疊　　　　**正確的層疊**

身體簡化為柱體，深衣在身體上纏繞 2～3 圈。在繪製時注意布片的層疊關係，不是直上直下而是一層壓著一層。

曲裾深衣後片衣襟加長後形成三角形，經過背後再繞至前襟，可遮住三角衣片的末端。

4.4.3 袍服

袍服在先秦時期已經出現，那個時期的袍服只是一種納有棉絮的內衣，所以穿著時必須加罩外衣。到了漢代，不論男女均可穿著，逐漸演變成一種外衣。

男性袍服

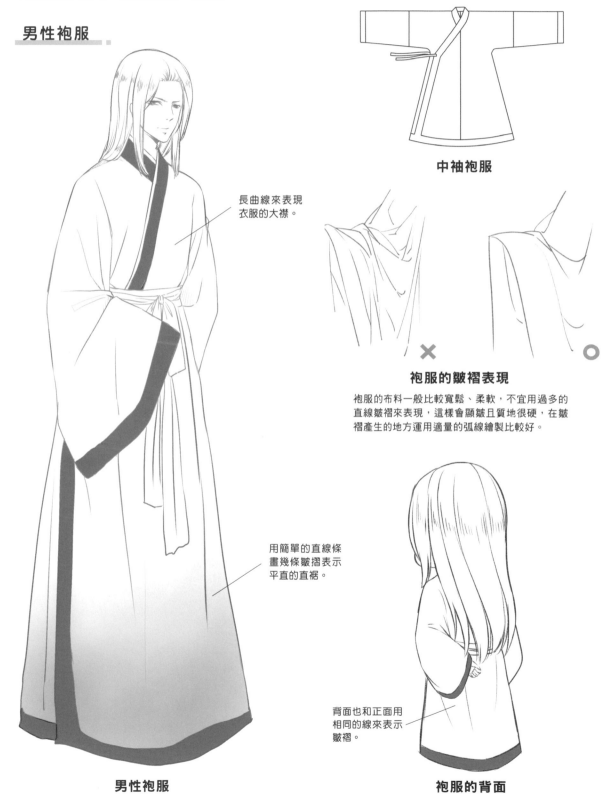

中袖袍服

長曲線來表現
衣服的大襟。

袍服的皺褶表現

袍服的布料一般比較寬鬆、柔軟，不宜用過多的直線皺褶來表現，這樣會顯皺且質地很硬，在皺褶產生的地方運用適量的弧線繪製比較好。

用簡單的直線條
畫幾條皺摺表示
平直的直裾。

背面也和正面用
相同的線來表示
皺褶。

男性袍服

袍服的背面

女性袍服

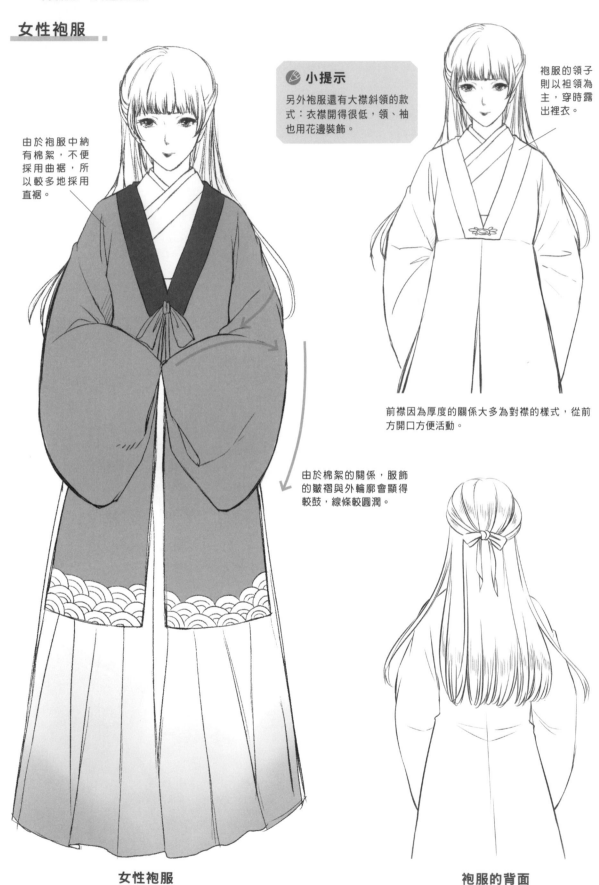

由於袍服中納有棉絮，不便採用曲裾，所以較多地採用直裾。

小提示

另外袍服還有大襟斜領的款式：衣襟開得很低，領、袖也用花邊裝飾。

袍服的領子則以袒領為主，穿時露出裡衣。

前襟因為厚度的關係大多為對襟的樣式，從前方開口方便活動。

由於棉絮的關係，服飾的皺褶與外輪廓會顯得較鼓，線條較圓潤。

女性袍服

袍服的背面

4.4.4 裋褐

裋褐亦引申為貧苦人、僕役的勞作裝、便服（包括了上衣下褲），或指地位低下的人。清末時，裋褐在小說、戲曲中稱短打。

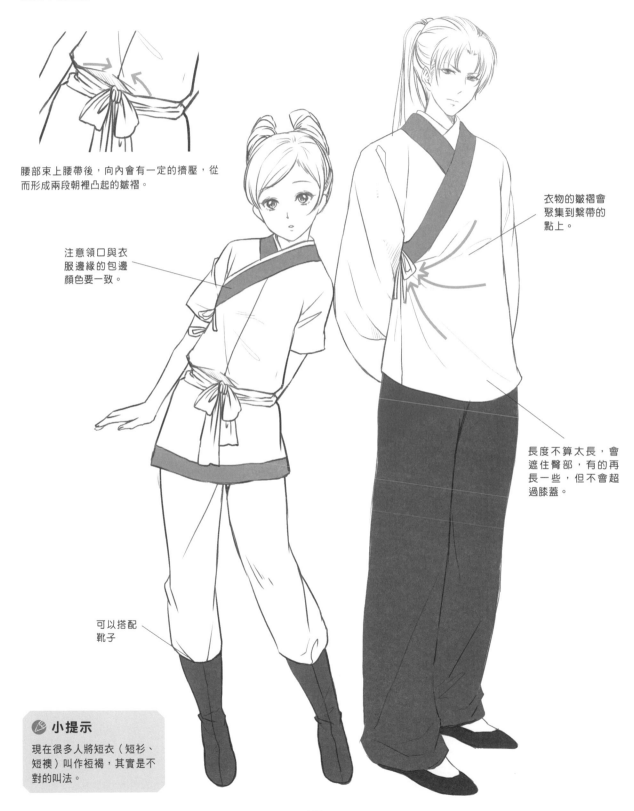

腰部束上腰帶後，向內會有一定的擠壓，從而形成兩段朝裡凸起的皺褶。

注意領口與衣服邊緣的包邊顏色要一致。

衣物的皺褶會聚集到繫帶的點上。

長度不算太長，會遮住臀部，有的再長一些，但不會超過膝蓋。

可以搭配靴子

🖐 **小提示**

現在很多人將短衣（短衫、短褲）叫作裋褐，其實是不對的叫法。

4.5 羅襪凌波‧鞋履風華

古時將穿在腳上的裝束稱為足衣。先秦時足衣泛指鞋襪；漢代開始，足衣又有內外之分，內衣為襪、外衣指鞋。

4.5.1 襪與腳部的形狀

足袋就是俗稱的襪子，因此要熟悉腳的結構，才能更好地畫出套在腳上的足袋來。

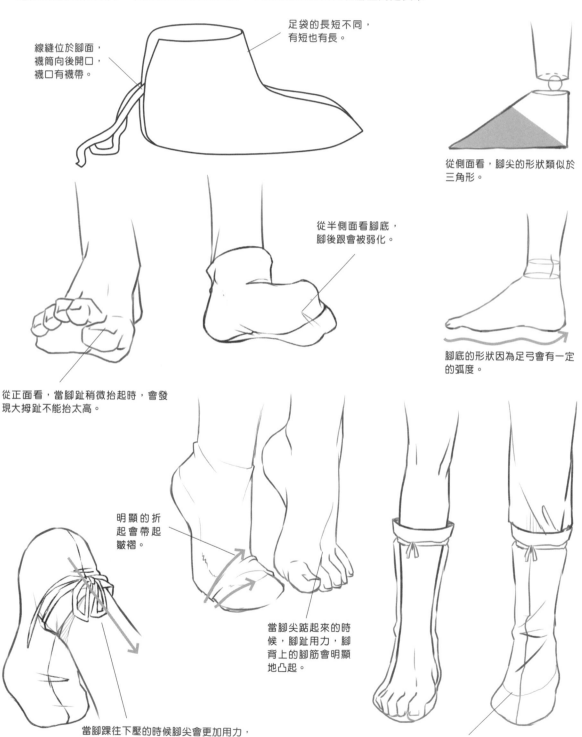

線縫位於腳面，襪筒向後開口，襪口有襪帶。

足袋的長短不同，有短也有長。

從側面看，腳尖的形狀類似於三角形。

從半側面看腳底，腳後跟會被弱化。

從正面看，當腳趾稍微抬起時，會發現大拇趾不能抬太高。

腳底的形狀因為足弓會有一定的弧度。

明顯的折起會帶起皺褶。

當腳尖踮起來的時候，腳趾用力，腳背上的腳筋會明顯地凸起。

當腳踝往下壓的時候腳尖會更加用力，因此腳面上的腳筋更加明顯。

穿在腳上後，需用襪帶繫於腳踝或者小腿處。

4.5.2 履與靴的樣式

古人將用草做的鞋稱為「屨」；將皮製的鞋稱為「履」；用麻和蒲草製作的鞋子才稱為「鞋」，而「靴」的命名是由「趙武靈王胡服騎射」的典故得來的。

履

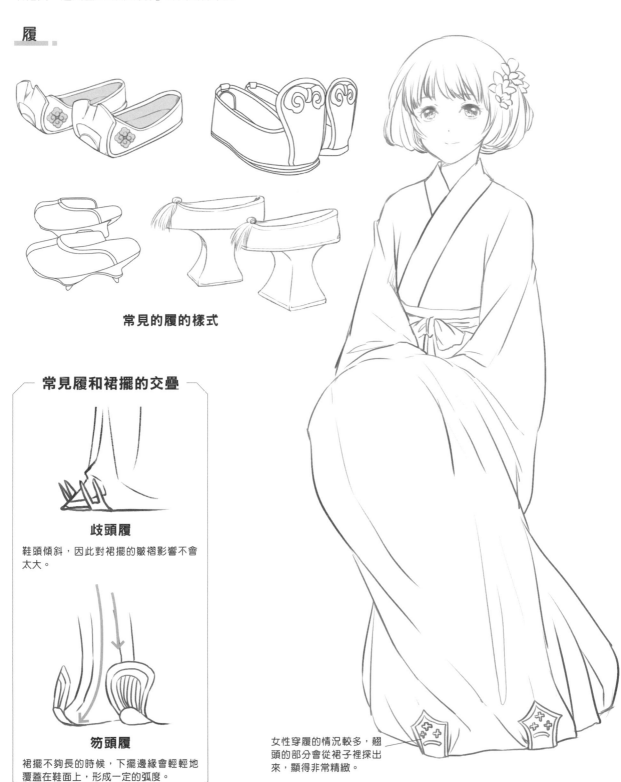

常見的履的樣式

常見履和裙擺的交疊

歧頭履

鞋頭傾斜，因此對裙擺的皺褶影響不會太大。

笏頭履

裙擺不夠長的時候，下擺邊緣會輕輕地覆蓋在鞋面上，形成一定的弧度。

女性穿履的情況較多，翹頭的部分會從裙子裡探出來，顯得非常精緻。

靴

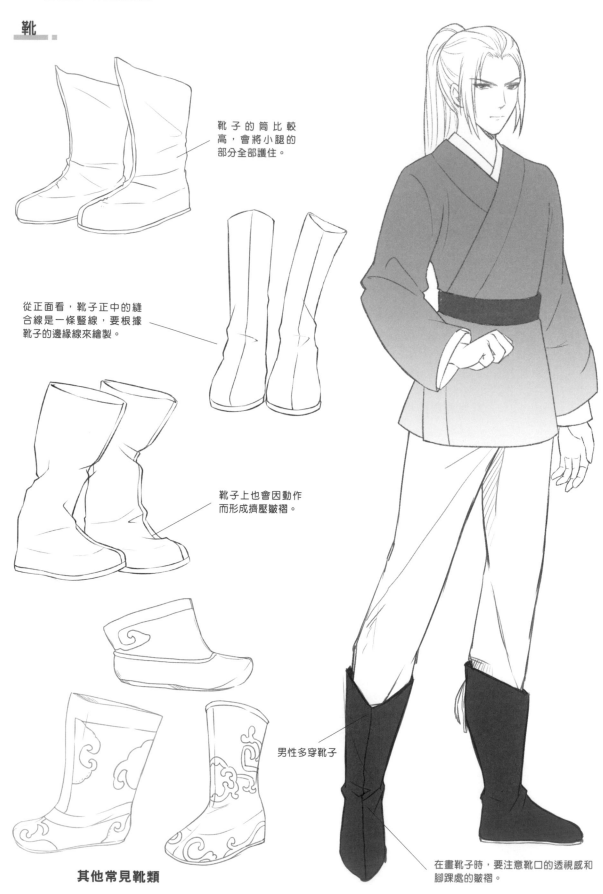

靴子的筒比較高，會將小腿的部分全部護住。

從正面看，靴子正中的縫合線是一條豎線，要根據靴子的邊緣線來繪製。

靴子上也會因動作而形成擠壓皺褶。

男性多穿靴子

在畫靴子時，要注意靴口的透視感和腳踝處的皺褶。

其他常見靴類

4.6 腰間服飾有奇巧

瞭解了漢服的各個部分之後，來瞭解一下漢服中最能起到點睛之筆的部分—腰帶。

4.6.1 腰帶和身體的關係

腰帶不但能夠將衣服繫在身體上，也是體現身材的一個重要輔助道具，並且能為樸素的衣服增加一抹靚麗的色彩。

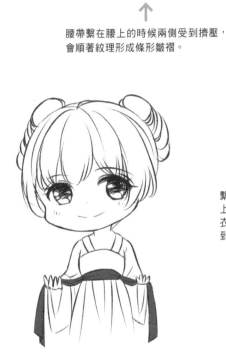

↓ 擠壓

腰帶繫在腰上的時候兩側受到擠壓，會順著紋理形成條形皺褶。

細長的腰帶，直接繫好固定衣物，兩端垂下，是漢服中最常見的腰帶形式。

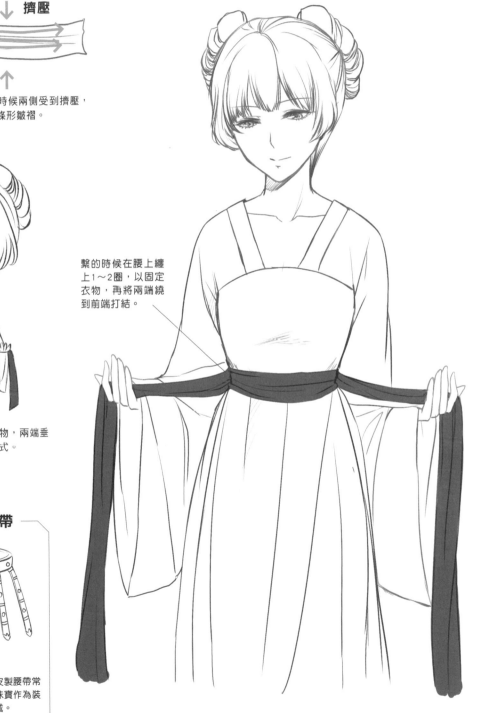

繫的時候在腰上纏上1～2圈，以固定衣物，再將兩端繞到前端打結。

其他材質的腰帶

皮製玉腰帶

古時除了布製的腰帶，也有皮製腰帶常用獸皮製成，用玉勾與金銀珠寶作為裝飾，一般是達官顯貴才能佩戴。

4.6.2 蔽膝與佩劍

　　蔽膝是下體所穿服飾，蔽膝與佩玉在先秦時代是等級的標誌。蔽膝在江淮一帶稱作棉，關東以西才叫作蔽膝。古時候的男性常常穿著漢服，並且配一把劍，武俠江湖的感覺油然而生。

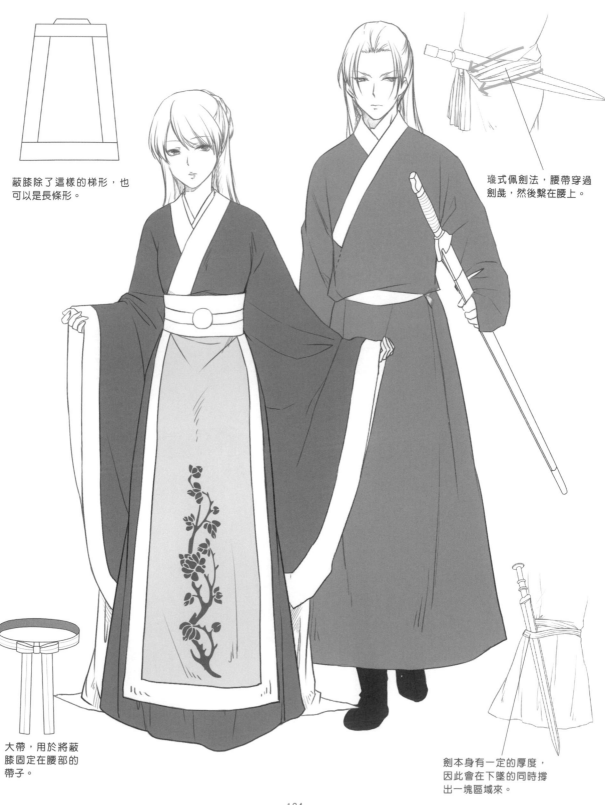

蔽膝除了這樣的梯形，也可以是長條形。

璏式佩劍法，腰帶穿過劍璏，然後繫在腰上。

大帶，用於將蔽膝固定在腰部的帶子。

劍本身有一定的厚度，因此會在下墜的同時撐出一塊區域來。

4.7 紅袖添香

學習了古代服飾的一些常識與畫法，下面就以「紅袖添香」為題，繪製一位穿著襦裙的古代女性吧！在古風中，襦裙常用來表現青春少女的可愛活潑。

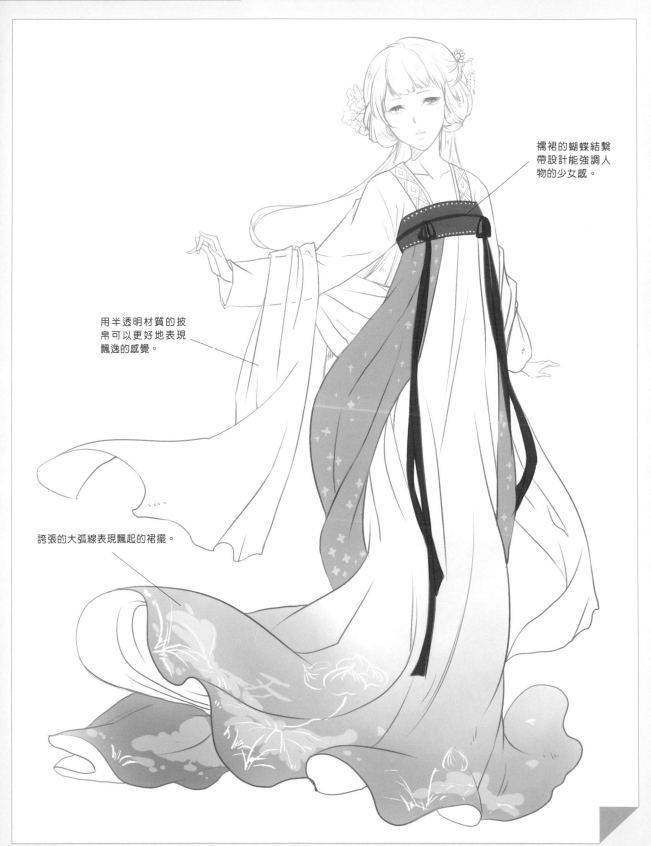

襦裙的蝴蝶結繫帶設計能強調人物的少女感。

用半透明材質的披帛可以更好地表現飄逸的感覺。

誇張的大弧線表現飄起的裙擺。

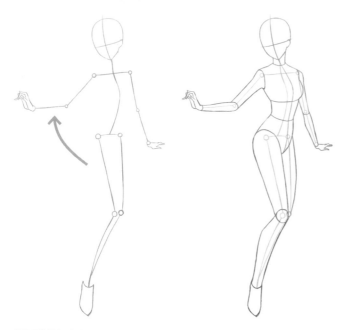

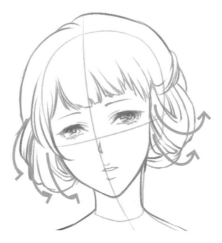

壹 繪製出人物的動態，注意現在需要確定體態美感，在此基礎上增加細節。

貳 從頭部開始繪製，畫出人物的五官與髮型，一開始可以不用畫其餘的髮絲，先只畫盤頭的部分。

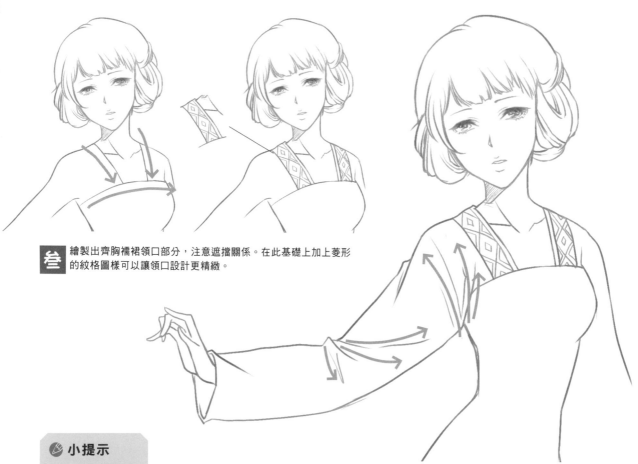

叁 繪製出齊胸襦裙領口部分，注意遮擋關係。在此基礎上加上菱形的紋格圖樣可以讓領口設計更精緻。

🖌 小提示

衣褶繪製時注意長短皺褶線的層次感。

肆 從肩頭兩邊開始繪製出袖子的形態，注意袖子的肩部與身體連接的部分因為太寬大，會堆積出密集的皺褶來。

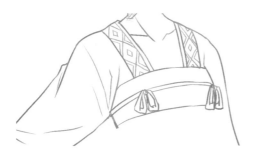

伍 繪製出束胸部分和固定的宮絛，可以在宮絛上繫上兩個蝴蝶結作為裝飾。

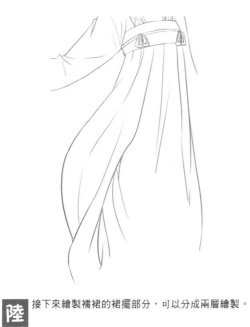

陸 接下來繪製襦裙的裙擺部分，可以分成兩層繪製。

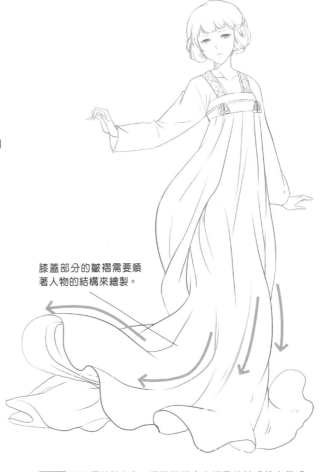

膝蓋部分的皺褶需要順著人物的結構來繪製。

柒 將裙擺繪製出來，漢服襦裙多由輕柔的紗或棉布做成，裙擺皺褶較多，並且可以呈現出金魚尾巴的形態。

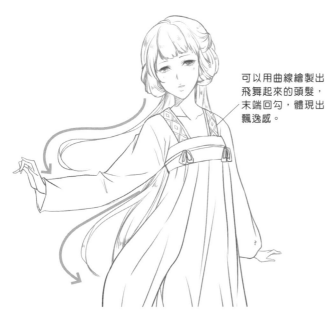

可以用曲線繪製出飛舞起來的頭髮，末端回勾，體現出飄逸感。

捌 人物整體繪製完成之後，根據整體效果添加細節。將人物的頭髮加長，增加飄逸感。

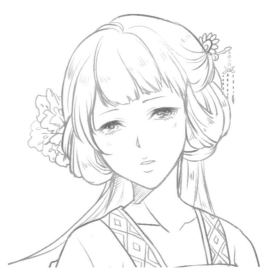

玖 頭髮上繪製一些髮飾來增加華麗度。髮釵加上花卉的組合在古風人物當中很常見也很實用。

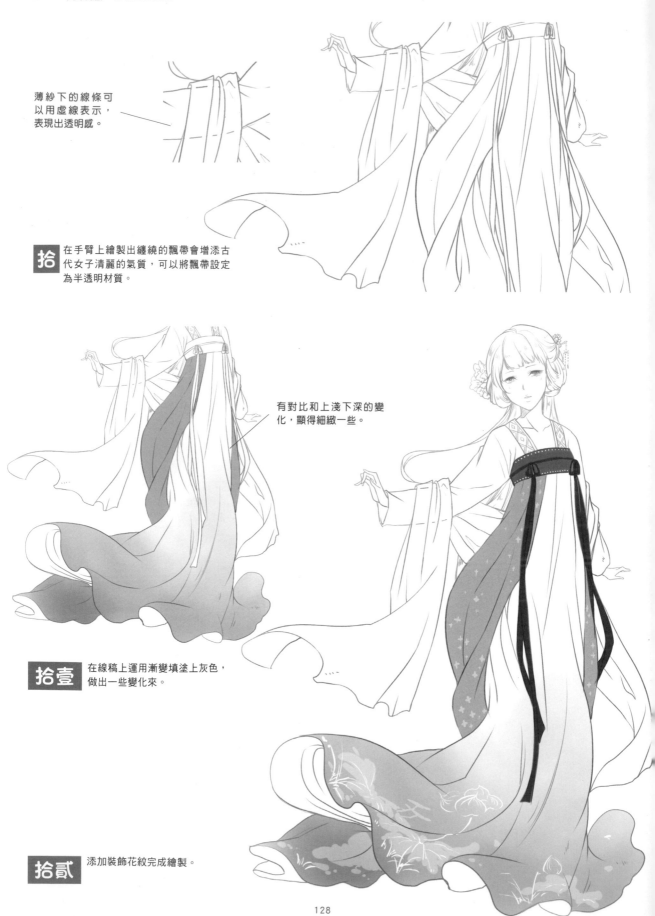

薄紗下的線條可以用虛線表示，表現出透明感。

拾 在手臂上繪製出纏繞的飄帶會增添古代女子清麗的氣質，可以將飄帶設定為半透明材質。

有對比和上淺下深的變化，顯得細緻一些。

拾壹 在線稿上運用漸變填塗上灰色，做出一些變化來。

拾貳 添加裝飾花紋完成繪製。

第五章

環佩擁霓裳，
縱橫裁仙衣

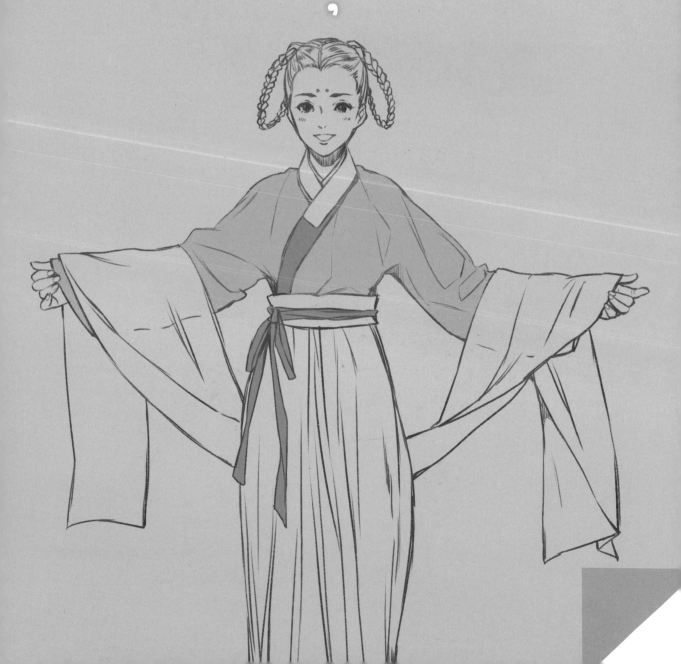

5.1 古韻服飾有特色

這一節學習如何將古風人物的服飾畫得精緻並富有古典韻味。

5.1.1 服飾的皺褶位置與畫法

由於古風服飾運用大量布料，層疊與堆積會產生許多皺褶。下面先來瞭解一下古風服飾皺褶的形成原理和位置分布，並學習皺褶的畫法。

古風服飾的基本皺褶

布料因重疊在一起，而產生重疊皺褶。

下垂時自然產生的皺褶。

重疊起來產生的皺褶。

布料自然下垂，形成了下垂的皺褶。

布料也會因為轉折，形成轉折皺褶。

布料呈S形的轉折。

古風人物的服飾皺褶表現

皺褶的形成

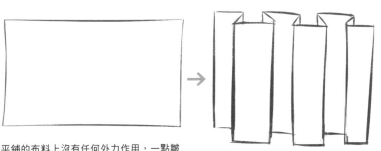 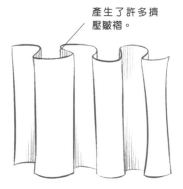

產生了許多擠壓皺褶。

平鋪的布料上沒有任何外力作用，一點皺褶也不會產生。

可以用四邊形的組合來打底稿。

由兩端向中間擠壓，皺褶就產生了。

皺褶的不同表現

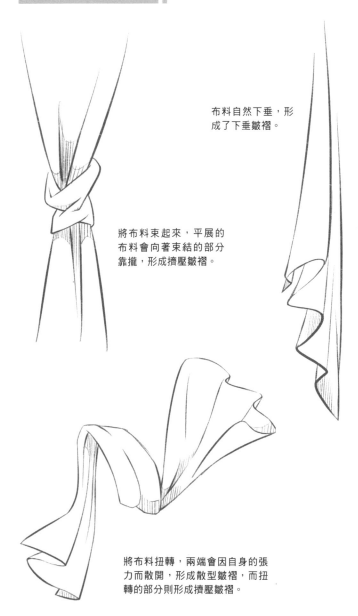 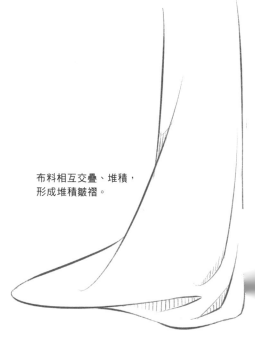

布料自然下垂，形成了下垂皺褶。

將布料束起來，平展的布料會向著束結的部分靠攏，形成擠壓皺褶。

將布料的兩邊固定，形成拉伸皺褶，同時下垂的部分會形成下垂皺褶。

布料相互交疊、堆積，形成堆積皺褶。

將布料扭轉，兩端會因自身的張力而散開，形成散型皺褶，而扭轉的部分則形成擠壓皺褶。

5.1.2 畫出寬袍大袖的飄逸感

學習了古風服飾的皺褶形成原理和畫法之後，下面就運用多變的皺褶來表現來古風中寬袍大袖的飄逸與靈動吧！

寬袍大袖的基本形態

通常可以在手臂的外圍繪製一個較寬的管狀，用來表現袖子。

在繪製飄逸的古風人物時，會傾向於將袖子畫得較寬大，如同不規則的四邊形。

流暢的弧線也是繪製寬袍大袖的保證，盡可能用線條表現出韻味。

古代貴族服飾的主要材質是絲綢，這些材質製成的寬袍大袖極具美感，形成一種時尚，人們喜歡把這樣的服飾稱作寬袍大袖。

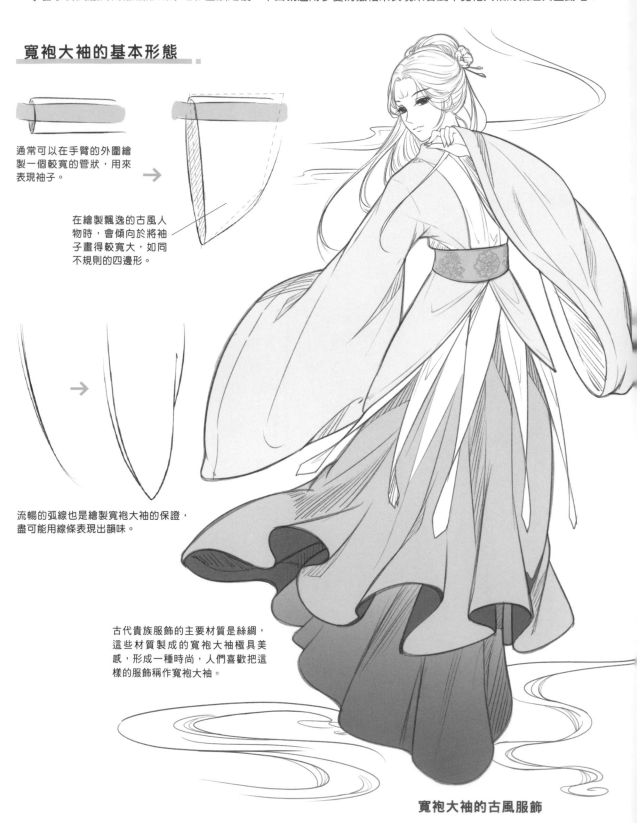

寬袍大袖的古風服飾

常見寬袍的表現形式

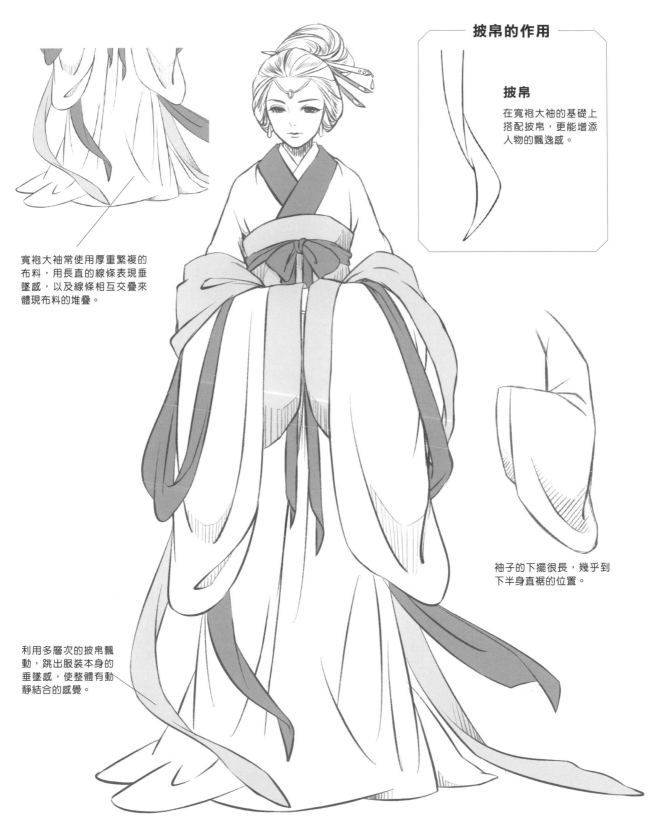

寬袍大袖常使用厚重繁複的
布料，用長直的線條表現垂
墜感，以及線條相互交疊來
體現布料的堆疊。

披帛的作用

披帛

在寬袍大袖的基礎上
搭配披帛，更能增添
人物的飄逸感。

袖子的下擺很長，幾乎到
下半身直裾的位置。

利用多層次的披帛飄
動，跳出服裝本身的
垂墜感，使整體有動
靜結合的感覺。

寬袍大袖拖裙盛冠，或瀟灑富麗，或纖細柔弱，是古代服飾的代表，極具中國古典韻味。

這一節分析常見古風花紋結構，學習如何增添服裝細節，可以為服裝加入更多元素再次塑造。

5.2.1 常見的紋飾

古風花紋也有很多不同的樣式，在不同的位置可以畫上不同紋樣增加服裝的精細度。

常見的花紋

圓形紋樣，很適合做服裝正中間的紋樣，不過龍形的紋樣是皇族才可以使用的。

對稱的方形紋樣也適合做居中展示，如胸前和背後。

長條形的紋樣，利用花紋的重複連接，常用作服飾的邊緣卷邊裝飾。

獨立的圖案紋樣有龍紋和花鳥紋，常用作服飾的補充裝飾部分。

利用花紋讓服裝更精緻

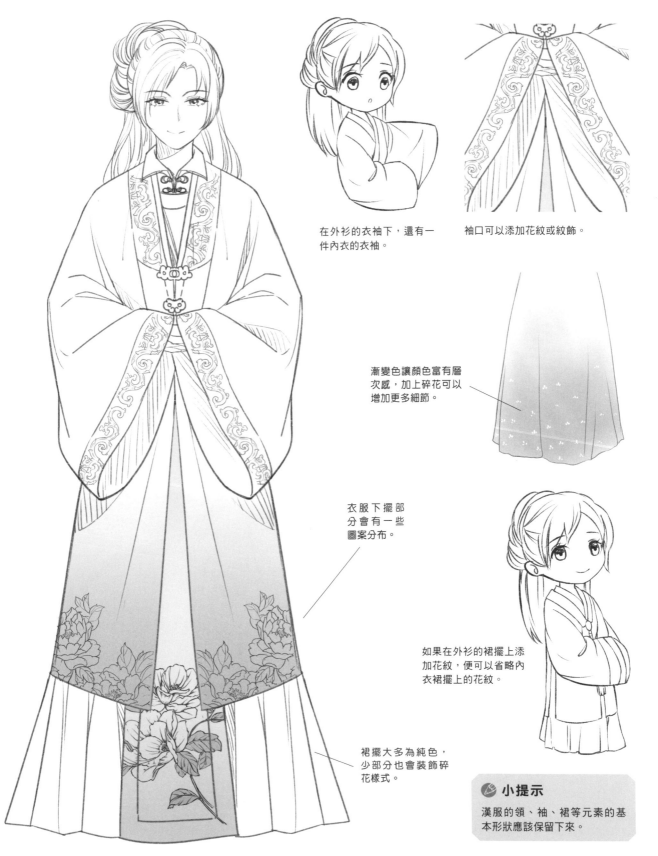

在外衫的衣袖下，還有一件內衣的衣袖。

袖口可以添加花紋或紋飾。

漸變色讓顏色富有層次感，加上碎花可以增加更多細節。

衣服下擺部分會有一些圖案分布。

如果在外衫的裙擺上添加花紋，便可以省略內衣裙擺上的花紋。

裙擺大多為純色，少部分也會裝飾碎花樣式。

小提示

漢服的領、袖、裙等元素的基本形狀應該保留下來。

5.2.2 引入神話元素

學習過添加紋飾後，還可以引入更多奇幻神話元素來增加人物的標籤，從而完善服飾內容來豐富人物設定。

璇璣仙女

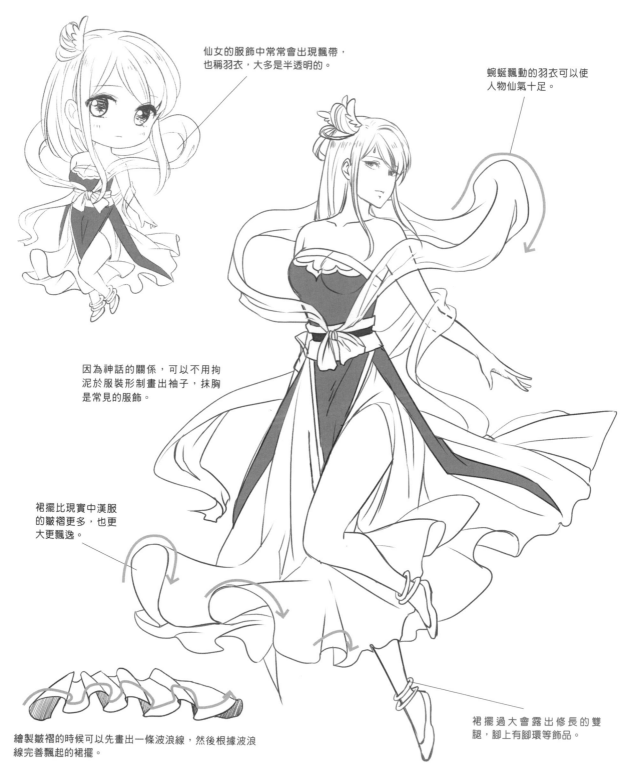

仙女的服飾中常常會出現飄帶，也稱羽衣，大多是半透明的。

蜿蜒飄動的羽衣可以使人物仙氣十足。

因為神話的關係，可以不用拘泥於服裝形制畫出袖子，抹胸是常見的服飾。

裙擺比現實中漢服的皺褶更多，也更大更飄逸。

裙擺過大會露出修長的雙腿，腳上有腳環等飾品。

繪製皺褶的時候可以先畫出一條波浪線，然後根據波浪線完善飄起的裙擺。

九尾妖狐

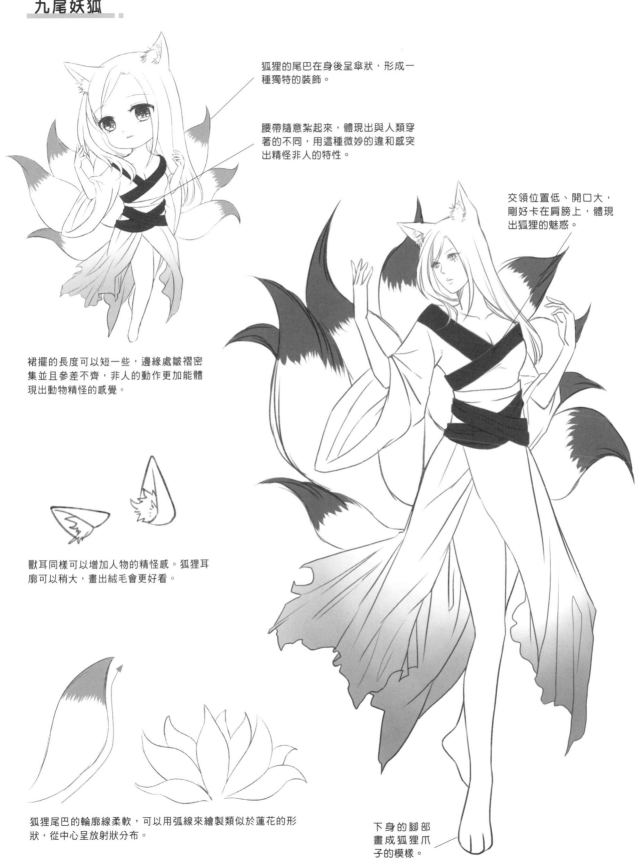

狐狸的尾巴在身後呈傘狀，形成一種獨特的裝飾。

腰帶隨意紮起來，體現出與人類穿著的不同，用這種微妙的違和感突出精怪非人的特性。

交領位置低、開口大，剛好卡在肩膀上，體現出狐狸的魅惑。

裙擺的長度可以短一些，邊緣處皺褶密集並且參差不齊，非人的動作更加能體現出動物精怪的感覺。

獸耳同樣可以增加人物的精怪感。狐狸耳廓可以稍大，畫出絨毛會更好看。

狐狸尾巴的輪廓線柔軟，可以用弧線來繪製類似於蓮花的形狀，從中心呈放射狀分布。

下身的腳部畫成狐狸爪子的模樣。

牡丹花妖

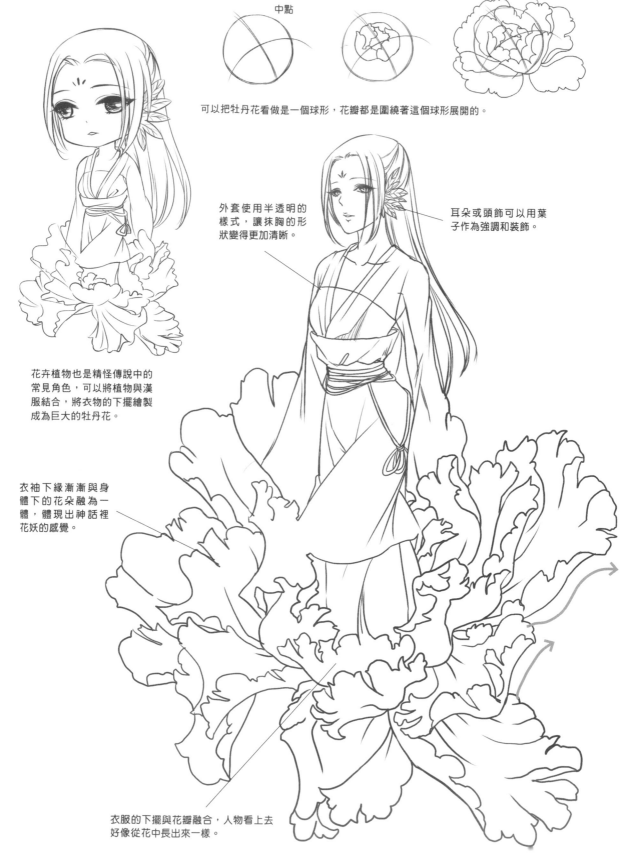

中點

可以把牡丹花看做是一個球形，花瓣都是圍繞著這個球形展開的。

花卉植物也是精怪傳說中的常見角色，可以將植物與漢服結合，將衣物的下擺繪製成為巨大的牡丹花。

外套使用半透明的樣式，讓抹胸的形狀變得更加清晰。

耳朵或頭飾可以用葉子作為強調和裝飾。

衣袖下緣漸漸與身體下的花朵融為一體，體現出神話裡花妖的感覺。

衣服的下擺與花瓣融合，人物看上去好像從花中長出來一樣。

5.3 服飾變化更多姿

除了給服裝增加更多的元素以外，也可以利用更多的形制變化來繪製服飾。

5.3.1 領口的位置

要改變服飾的款式，可以改變其穿著的位置。下面就來看一下，通過改變領口部分穿著的位置，讓服飾的風格發生了怎樣的變化。

領口的變化

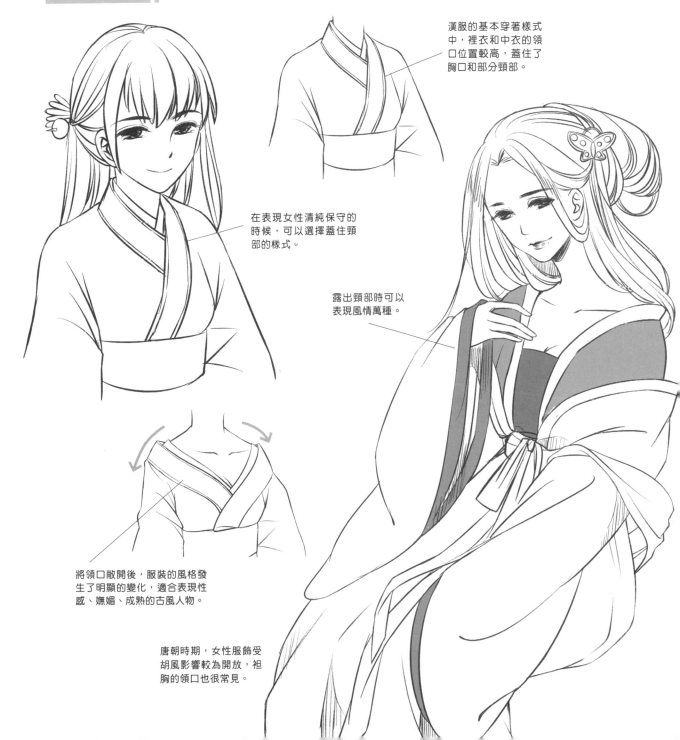

漢服的基本穿著樣式中，裡衣和中衣的領口位置較高，蓋住了胸口和部分頸部。

在表現女性清純保守的時候，可以選擇蓋住頸部的樣式。

露出頸部時可以表現風情萬種。

將領口敞開後，服裝的風格發生了明顯的變化，適合表現性感、嫵媚、成熟的古風人物。

唐朝時期，女性服飾受胡風影響較為開放，袒胸的領口也很常見。

衣襟的變化

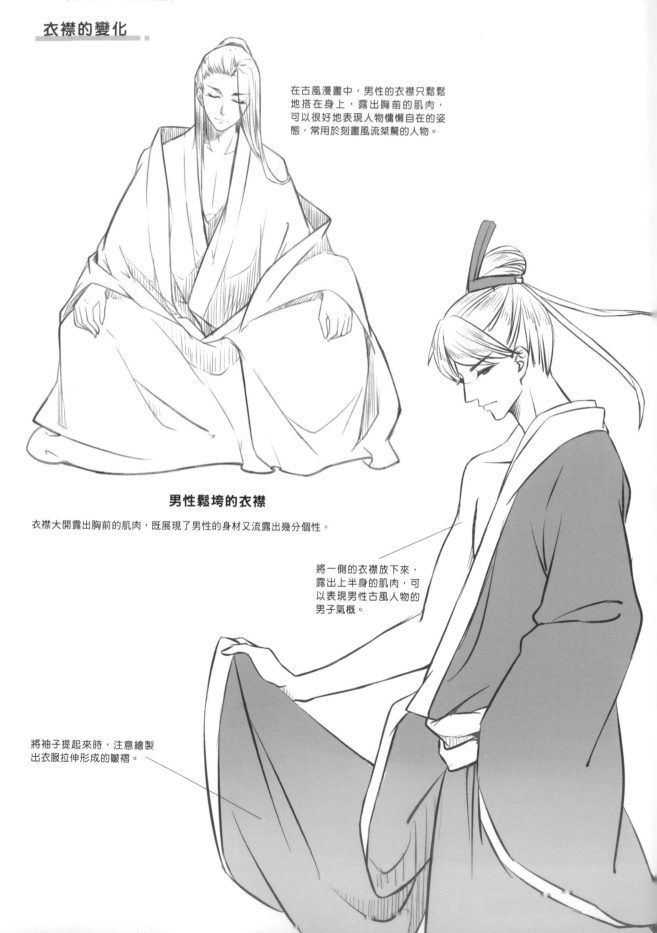

在古風漫畫中，男性的衣襟只鬆鬆地搭在身上，露出胸前的肌肉，可以很好地表現人物慵懶自在的姿態，常用於刻畫風流桀驁的人物。

男性鬆垮的衣襟

衣襟大開露出胸前的肌肉，既展現了男性的身材又流露出幾分個性。

將一側的衣襟放下來，露出上半身的肌肉，可以表現男性古風人物的男子氣概。

將袖子提起來時，注意繪製出衣服拉伸形成的皺褶。

5.3.2 層次帶來更多變化

為了給古風人物增添更多的細節，可以利用服裝的形制變化，也可以改變服裝的層數和飾品來增加人物的精緻度和完成度。

服裝的層次變化

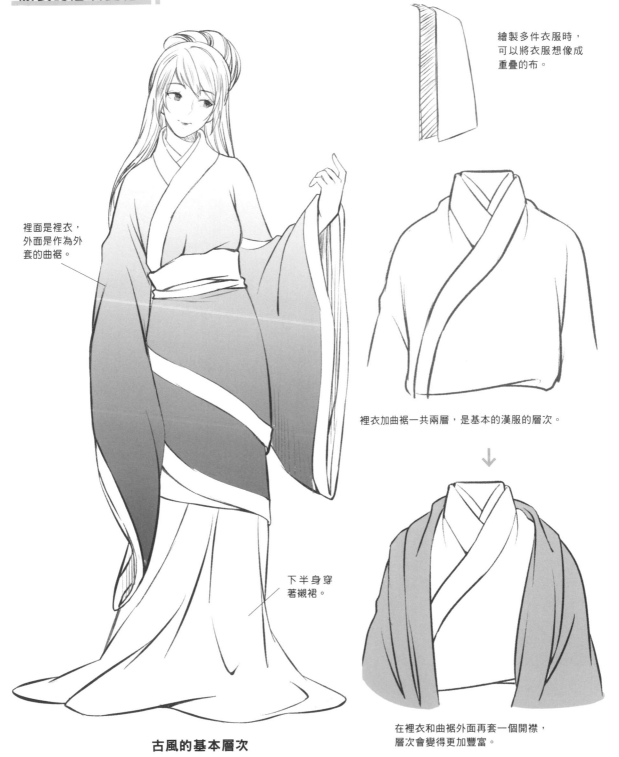

繪製多件衣服時，可以將衣服想像成重疊的布。

裡衣加曲裾一共兩層，是基本的漢服的層次。

在裡衣和曲裾外面再套一個開襟，層次會變得更加豐富。

裡面是裡衣，外面是作為外套的曲裾。

下半身穿著襯裙。

古風的基本層次

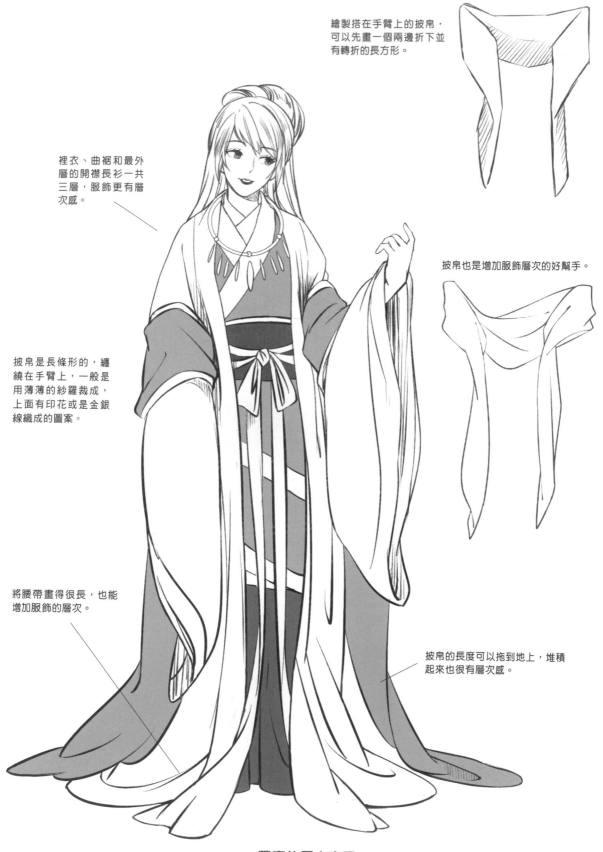

繪製搭在手臂上的披帛，可以先畫一個兩邊折下並有轉折的長方形。

裡衣、曲裾和最外層的開襟長衫一共三層，服飾更有層次感。

披帛也是增加服飾層次的好幫手。

披帛是長條形的，纏繞在手臂上，一般是用薄薄的紗羅裁成，上面有印花或是金銀線織成的圖案。

將腰帶畫得很長，也能增加服飾的層次。

披帛的長度可以拖到地上，堆積起來也很有層次感。

豐富的層次表現

學習了多種增加服飾精細度和人物完成度的知識，就以月下美人為題，畫出一個娉婷華貴的人物吧！

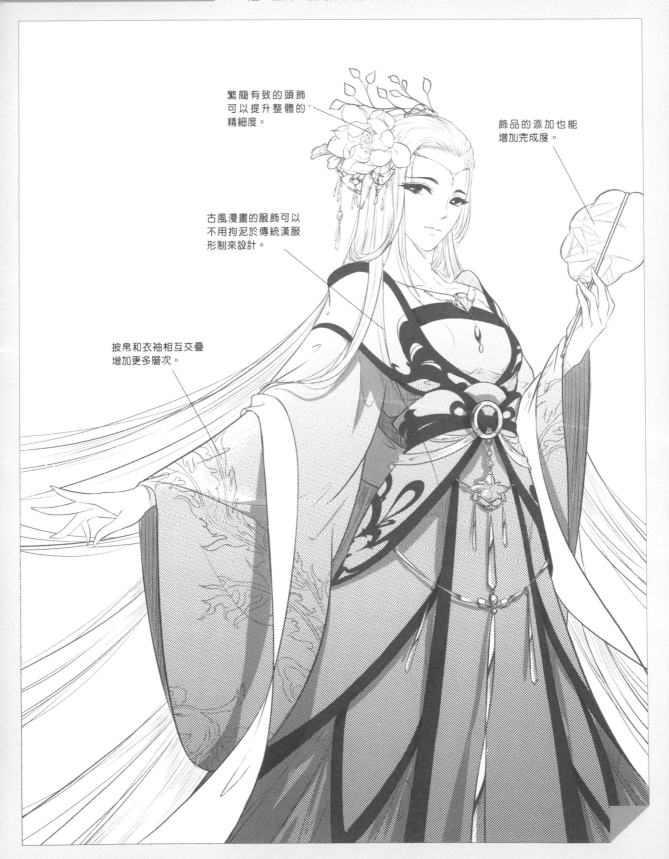

繁簡有致的頭飾可以提升整體的精細度。

飾品的添加也能增加完成度。

古風漫畫的服飾可以不用拘泥於傳統漢服形制來設計。

披帛和衣袖相互交疊增加更多層次。

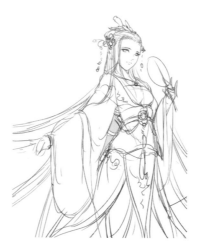

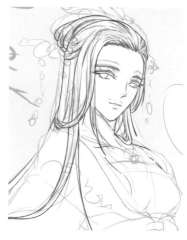

壹 用關節球確定基本的人物動作和構圖。

貳 畫出草圖，結合本章所學的服飾和裝飾，繪製出人物的服裝制式，分出層次並確定裝飾物。

叁 為人物的臉部描線，微調五官的位置，讓人物的整個臉龐顯得更加小巧。

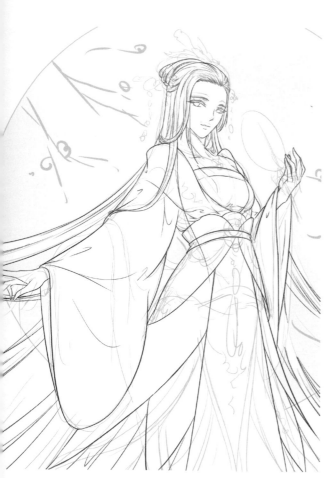

伍 披帛採用比較窄的款式，既能點綴又不會遮擋人物服裝的結構。

肆 給服裝描線的時候我們做出了比較大的調整。參考了唐朝與魏晉兩個不同朝代的服飾，創造出了一款獨特形制的華美服裝。

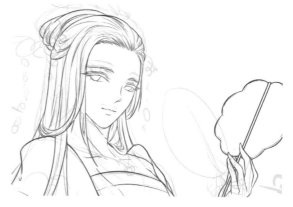

陸 人物手中的團扇則設計成了梅花形，而不是圓形，顯得更加的獨特，精美。

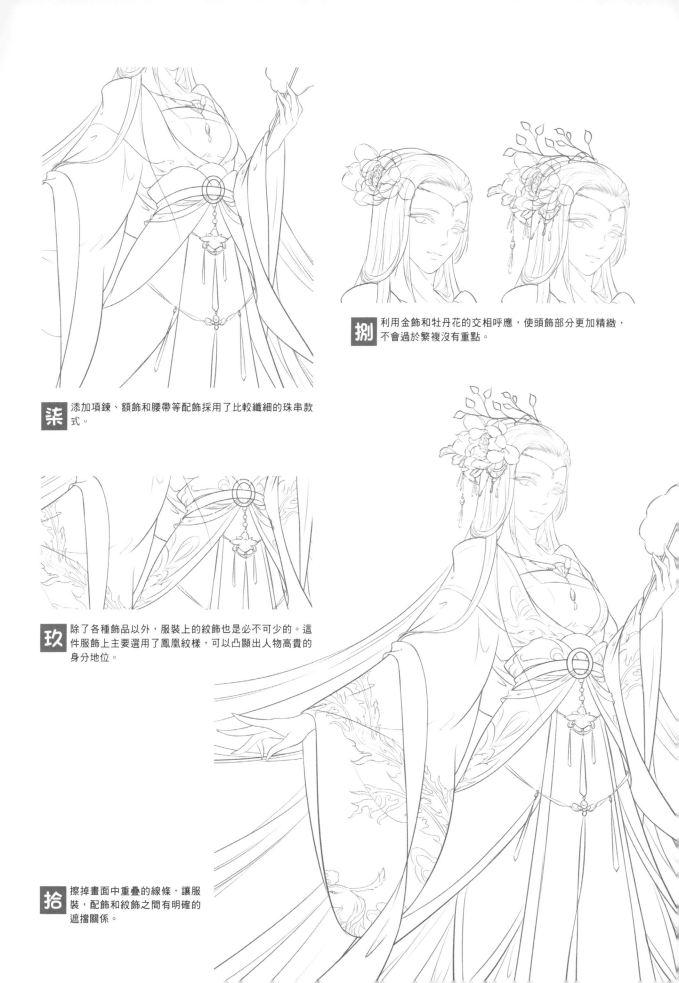

捌 利用金飾和牡丹花的交相呼應，使頭飾部分更加精緻，不會過於繁複沒有重點。

柒 添加項鍊、額飾和腰帶等配飾採用了比較纖細的珠串款式。

玖 除了各種飾品以外，服裝上的紋飾也是必不可少的。這件服飾上主要選用了鳳凰紋樣，可以凸顯出人物高貴的身分地位。

拾 擦掉畫面中重疊的線條，讓服裝，配飾和紋飾之間有明確的遮擋關係。

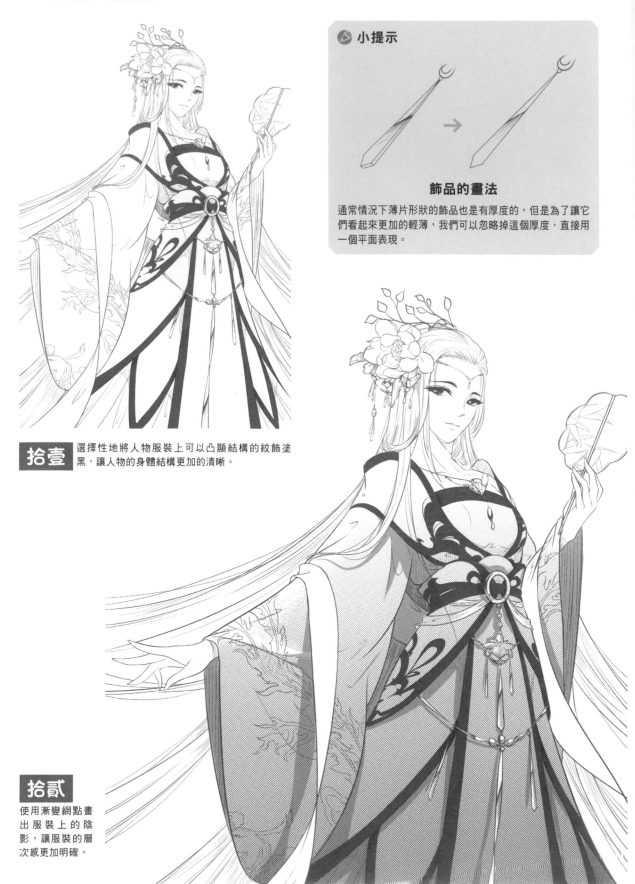

小提示

飾品的畫法

通常情況下薄片形狀的飾品也是有厚度的，但是為了讓它們看起來更加的輕薄，我們可以忽略掉這個厚度，直接用一個平面表現。

拾壹 選擇性地將人物服裝上可以凸顯結構的紋飾塗黑，讓人物的身體結構更加的清晰。

拾貳 使用漸變網點畫出服裝上的陰影，讓服裝的層次感更加明確。

古風女性髮型

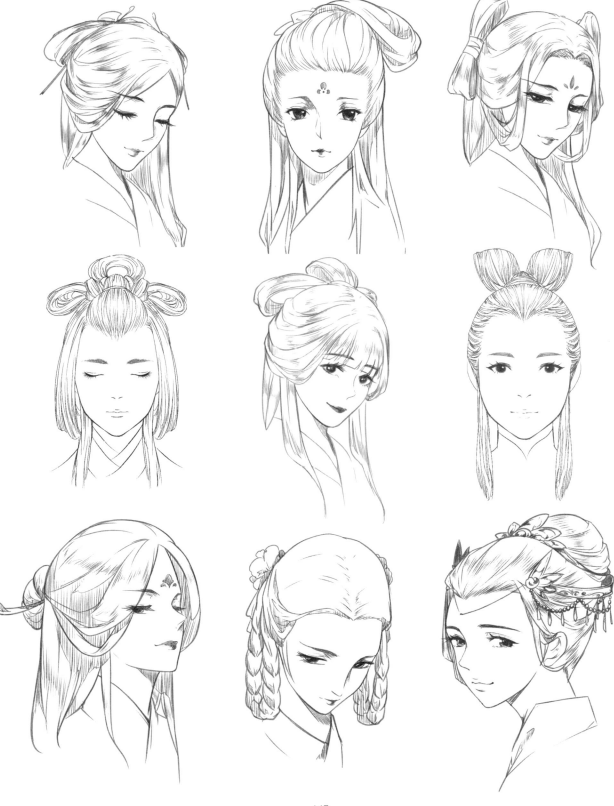

古風男性髮型

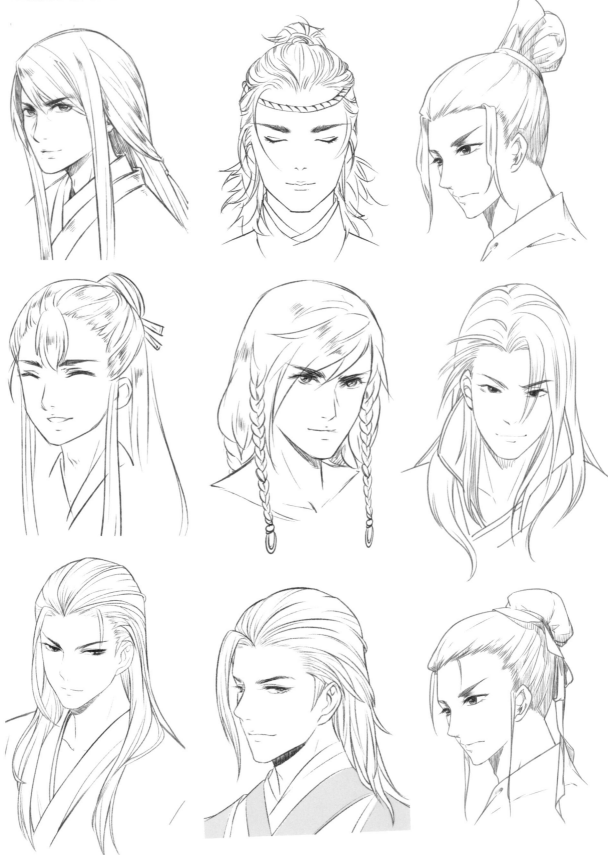

古風女性素材

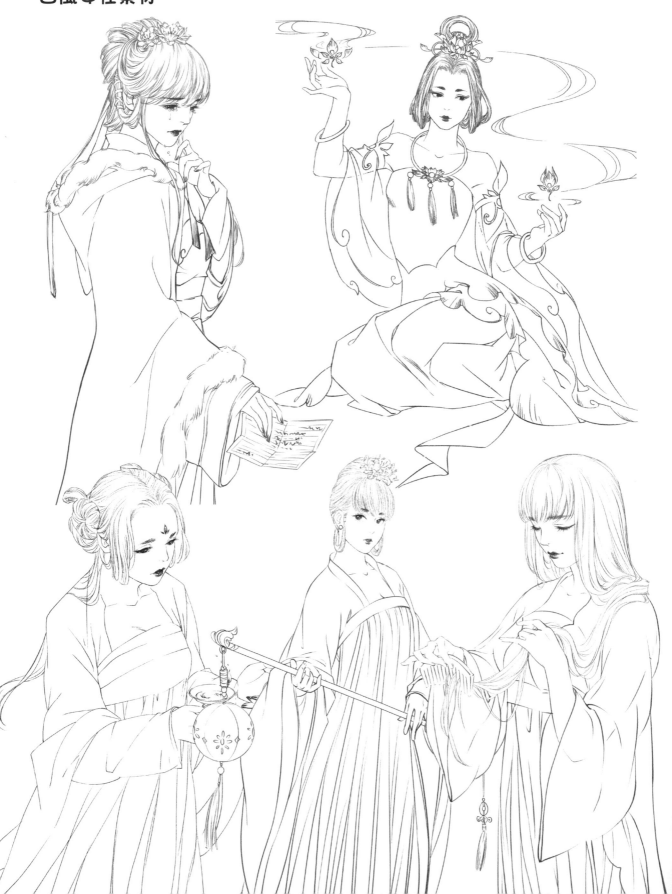

古風男性素材

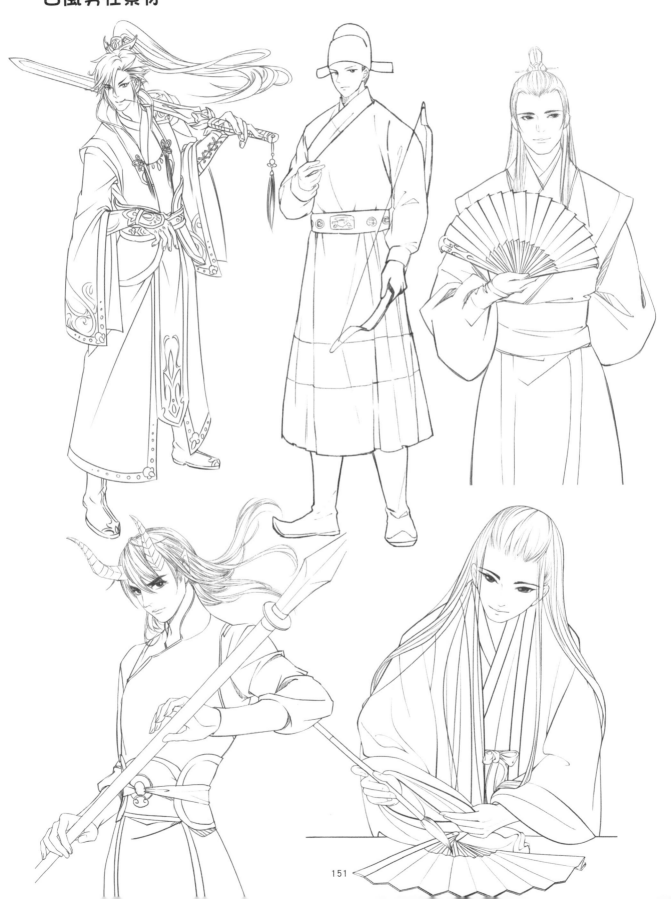

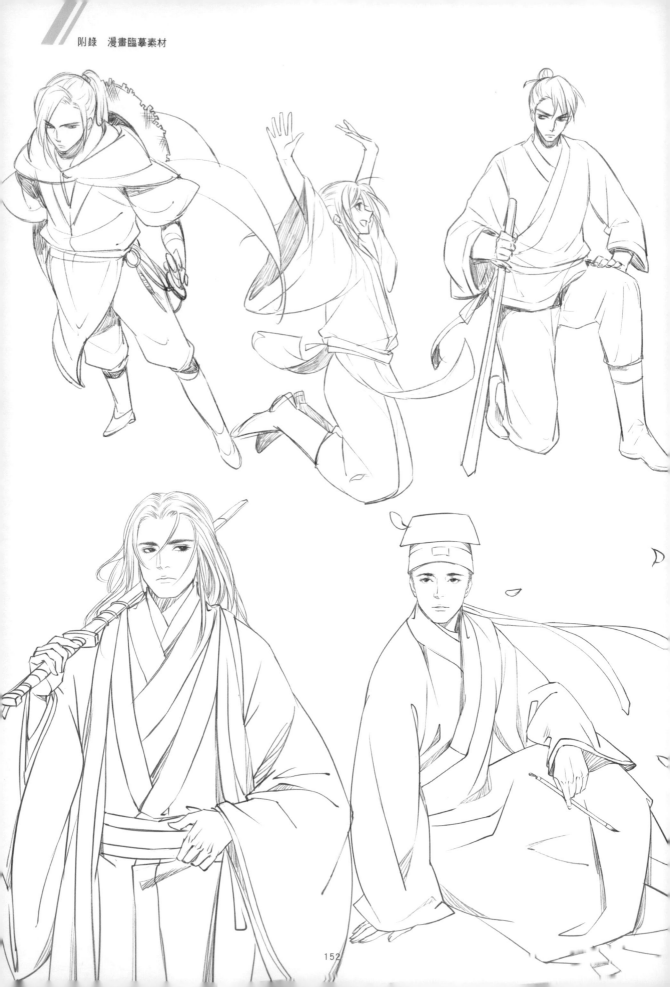

古風配飾素材

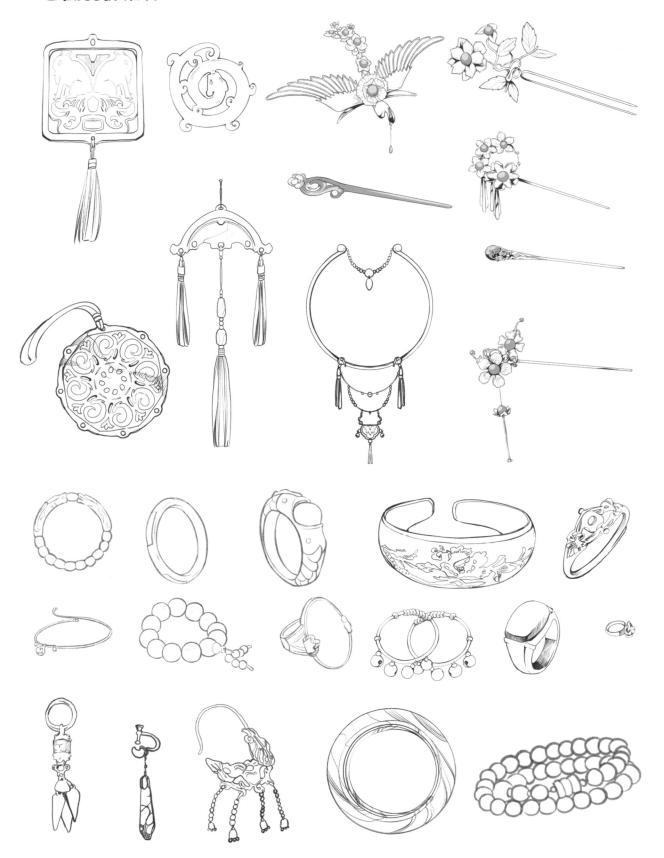

古風道具素材

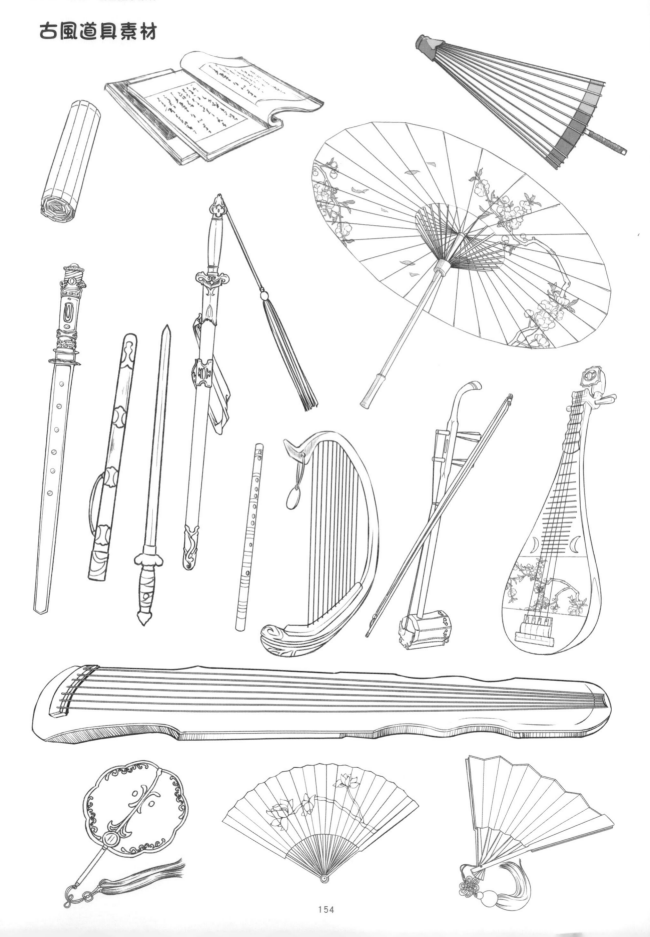

花卉素材

古風場景素材

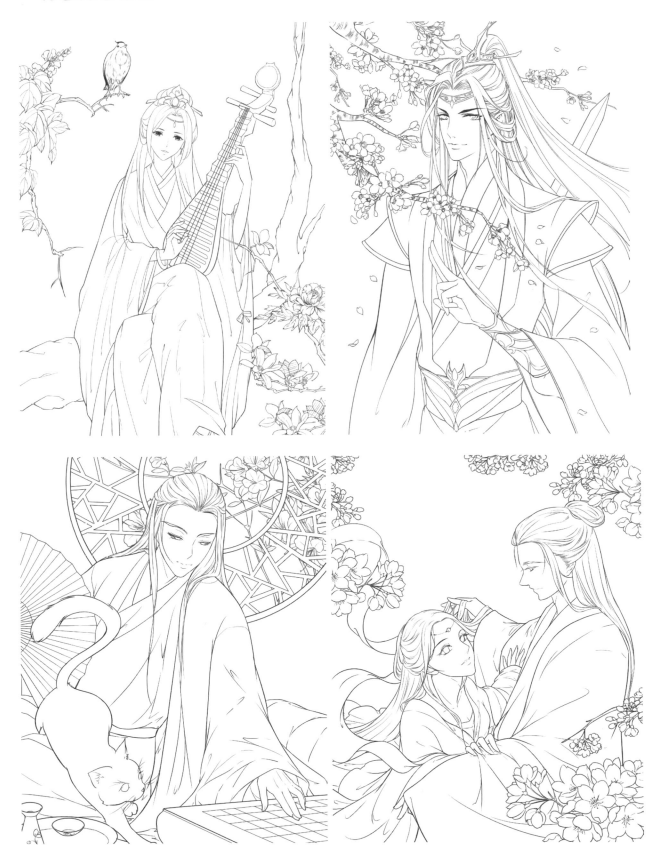

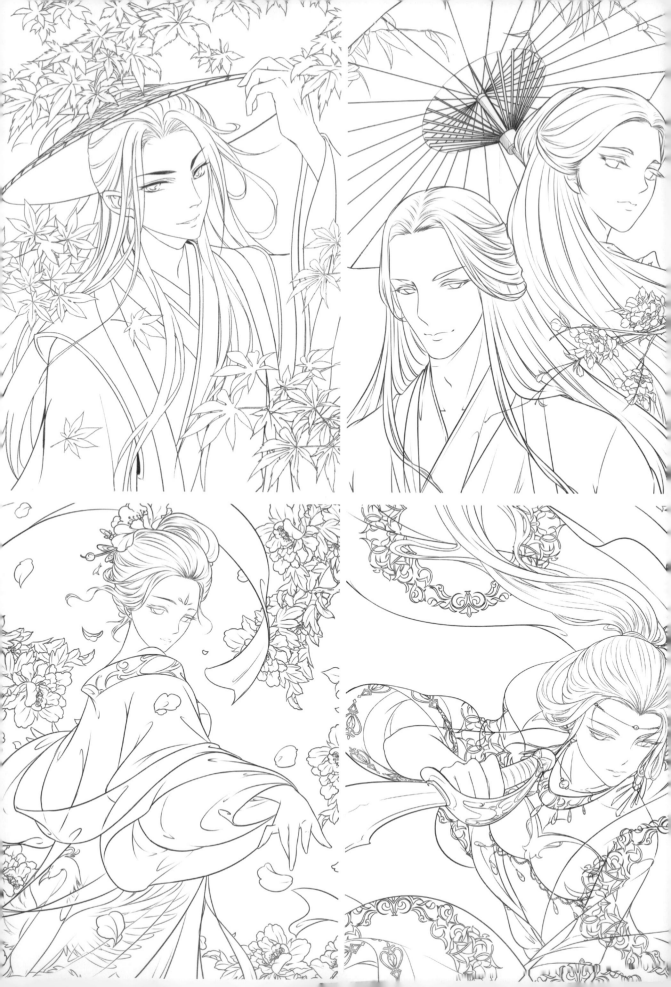

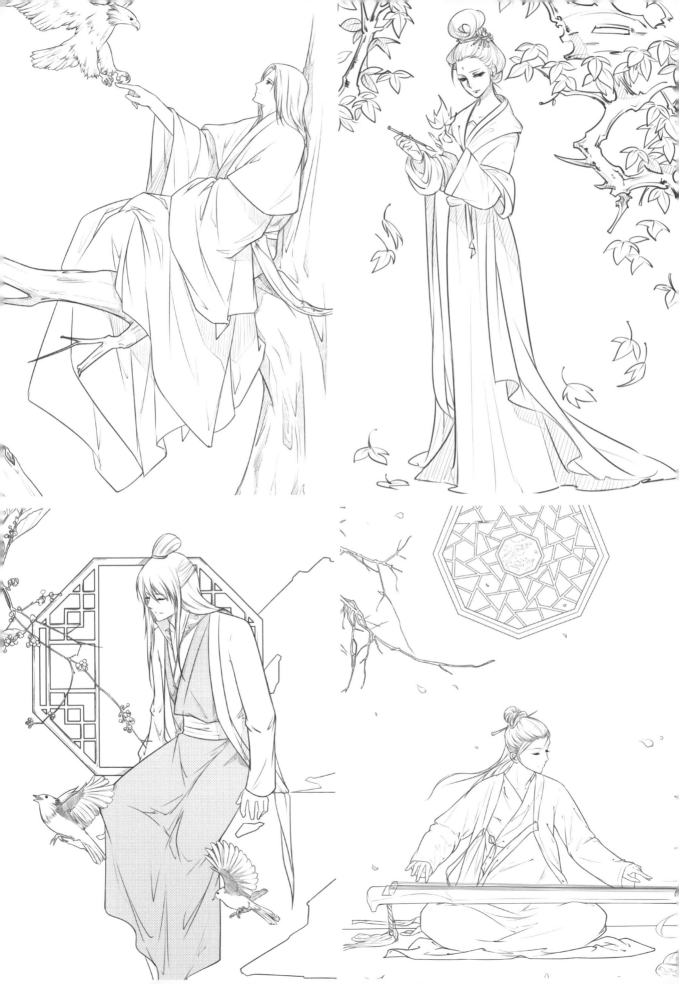

新手快看！
零基礎古風漫畫入門

出　　　　版／楓書坊文化出版社
地　　　　址／新北市板橋區信義路163巷3號10樓
郵 政 劃 撥／19907596　楓書坊文化出版社
網　　　　址／www.maplebook.com.tw
電　　　　話／02-2957-6096
傳　　　　真／02-2957-6435
作　　　　者／噠噠貓
校　　　　對／邱怡嘉
港 澳 經 銷／泛華發行代理有限公司
定　　　　價／320元
初 版 日 期／2020年9月

國家圖書館出版品預行編目資料

新手快看！零基礎古風漫畫入門／噠噠貓
作. -- 初版. -- 新北市：楓書坊文化,
2020.09　面；公分

ISBN 978-986-377-622-2 (平裝)

1. 漫畫　2. 繪畫技法　3. 女性　4. 古代

947.41　　　　　　　　109009593